打造北歐手感生活，OK！

自然、簡約、實用的設計巧思

打造北歐手感生活，OK！

蘇珊娜・文朵（Susanna Vento）&
莉卡・康丁哥斯基（Riikka Kantinkoski）著

朱雀文化

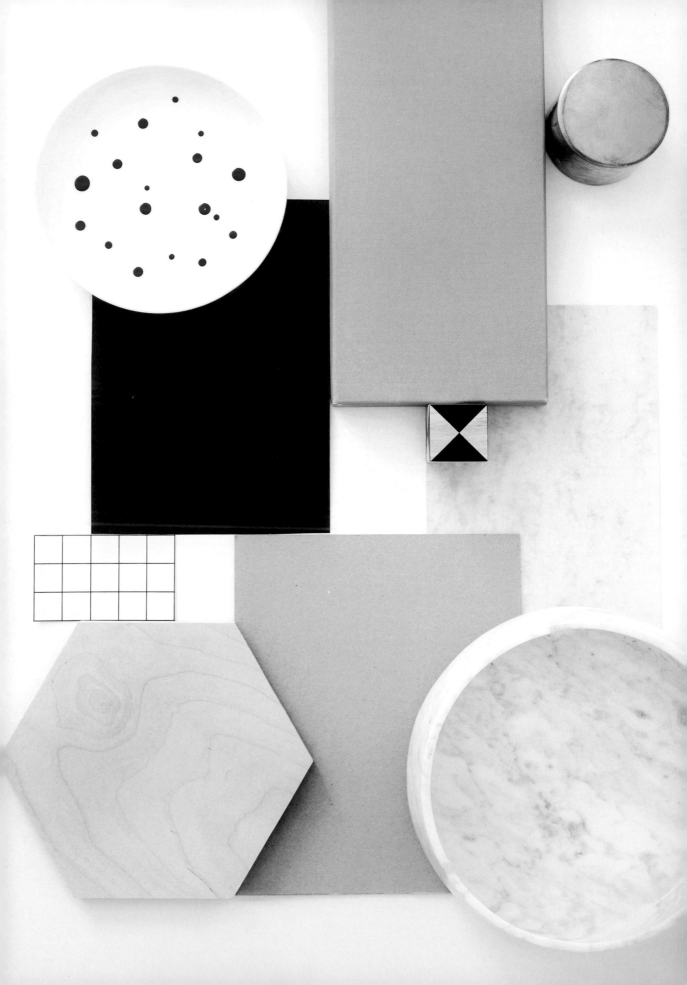

(本書所有原文使用芬蘭文)

給讀者

這本書中的許多手作點子，都來自於我們自己的日常生活需求。當商店提供的選擇無法滿足我們時，「何不自己動手作」的念頭油然而生。所以書中的每一個作品，都是真的要拿來使用的，而不只是為了裝飾。如今，手作的物品大受青睞，手工嗜好也擺脫了既有的過時印象。自己動手作，可讓人得到既現代、極簡又時尚的作品。

我們鼓起勇氣去使用木工工作坊的機器，花時間在 DIY 商店的立架間研究找尋，試著無偏見地拿起剪刀、紙、膠水，並使用簡單、不複雜的紙型和圖樣縫製作品。這本書就是這麼誕生的。現在是輪到你的時候了，隨心所欲勇敢地創造、應用、嘗試，並且超越自己的限制。最重要的是親自享受 DIY 手作本身的快樂。好嗎（OK）？

Rüther SUSANNA

感謝

尤西、安迪、斯爾帕和里斯多，以及麗塔和尤卡，讓你們的母親們有自己的時間可以寫作這本書。

謝謝全世界最重要的幾個人：瓦爾布、貝比、維卡、希蘇，謝謝你們帶來的靈感，總是活力十足的完成書中所需的樣品。

謝謝艾瑪－麗莎、希拉、以及安娜‧碧卡拉。

謝謝我們的技術顧問：薩卡利‧溫多、薩木里‧尼斯卡能、Taitohöylä 公司的凱、兄弟勞利和尤厚，以及爸爸尤卡、幾何縫紉師蜜亞‧依索宋比，還有讓許多手作案有機會成真的 Cmykistävä 公司、Tikkurila 公司、Studio Hissi 和 Month of Sundays。

最後謝謝安奴卡‧賽克能完成如此出色的平面設計，謝謝 WSOY 出版公司的依洛娜和百維，讓我們得以將這些點子集結成冊。

1

室內佈置
sisustus

你永遠可以有另一種選擇。
如果商店的架上看不到你的心頭好，
你可以自己動手做！
像這些小型的家具、燈具、碗盤，
還有傢飾品，
自己就能完成。

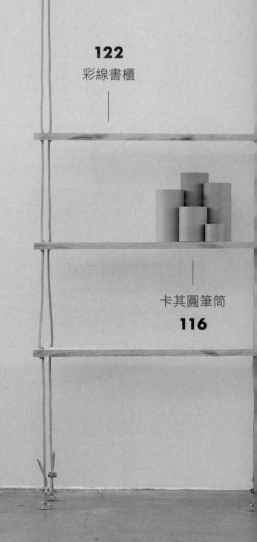

122
彩線書櫃

卡其圓筆筒
116

17
顏料水滴盤

水泥燭台
12

114
銅槓衣架

—
基本形狀木板組合
41

水泥燭台
Kynttilänjalat

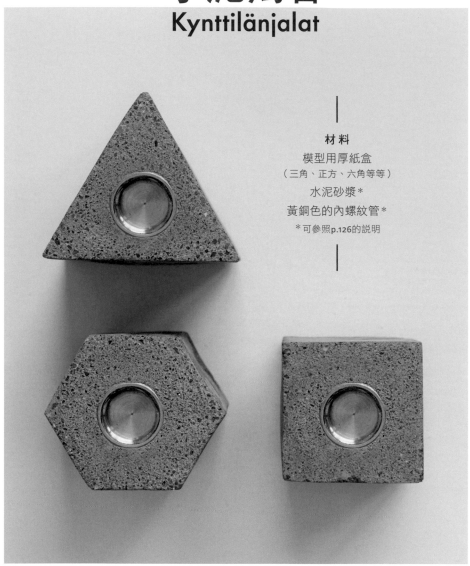

材料
模型用厚紙盒
（三角、正方、六角等等）
水泥砂漿*
黃銅色的內螺紋管*
*可參照p.126的說明

1—將水泥、砂倒進碗裡，依照你所購買的產品的包裝袋上的指示，加適量的水拌勻成水泥砂漿（是由水泥、砂、水按照一定的比例製成）。**2**—將內螺紋管倒放在模型的底部。把水泥砂漿倒入模型中，小心地輕敲一下模型，以去除模型裡的空氣泡泡，然後靜置24小時，讓它乾燥。**3**—等水泥砂漿凝固後，輕輕地將厚紙盒模型沾濕，有利於撕下模型。撕下紙盒模型後，讓燭台再靜置乾燥24小時。**4**—燭台完成後，如果內螺紋管稍微陷入水泥砂漿裡，可以小心磨擦內螺紋管旁的水泥砂漿，讓內螺紋管露出來。

很有工業風的燭台，
幾何形狀和粗糙不平滑的表面，
更呈現出一種現代風貌。

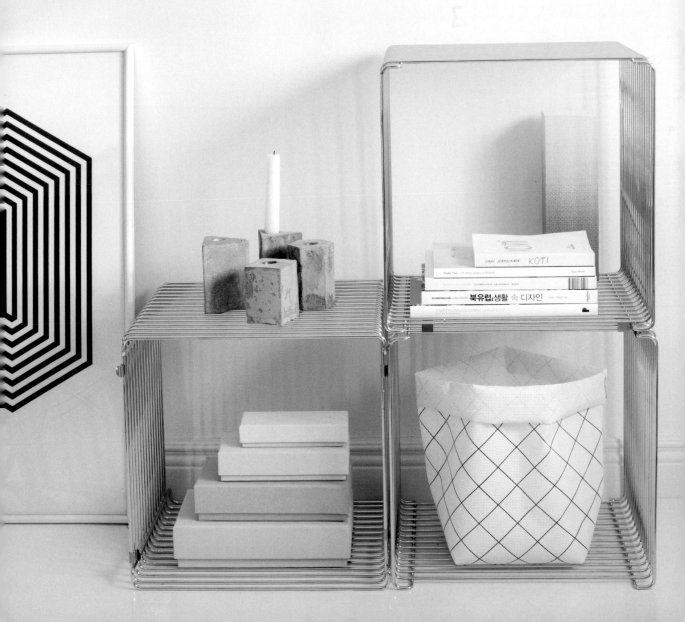

木砧板
Leikkuu-
lauta

從木材行剩餘的集成木
板裡，可以鋸出砧板。
當然，你也可以依照自
己的喜好，用快乾漆在
砧板的邊緣上色。

材料

30×43cm、18mm厚，
未經加工處理的集成木板（膠合木板）*

鋸子

磨砂紙

（亞麻仁油）

*可參照p.126的説明

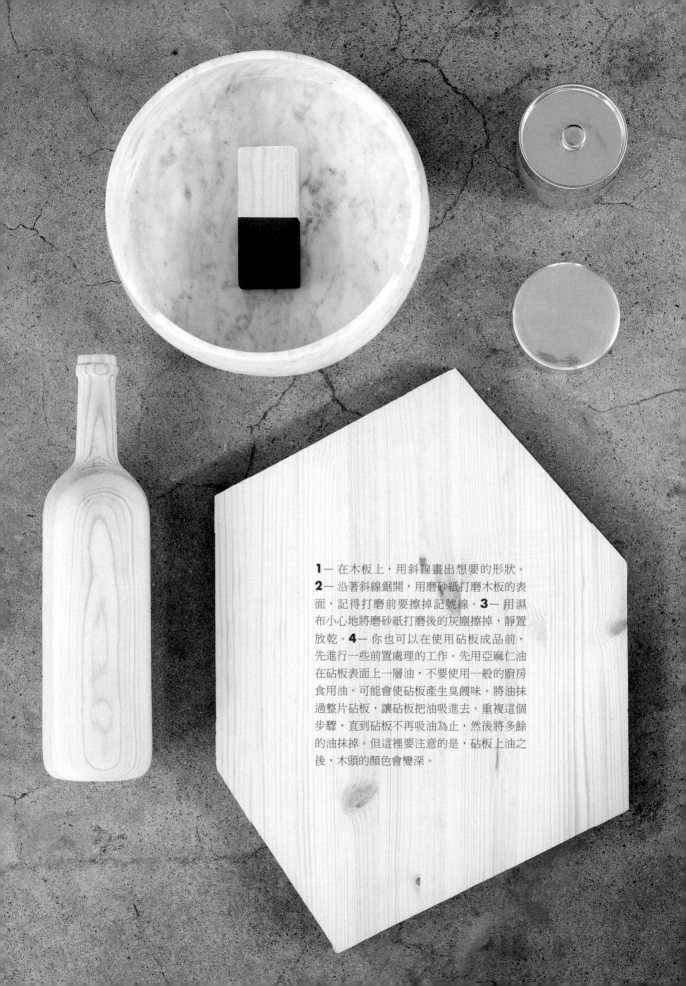

1— 在木板上，用斜線畫出想要的形狀。
2— 沿著斜線鋸開，用磨砂紙打磨木板的表
面，記得打磨前要擦掉記號線。**3—** 用濕
布小心地將磨砂紙打磨後的灰塵擦掉，靜置
放乾。**4—** 你也可以在使用砧板成品前，
先進行一些前置處理的工作。先用亞麻仁油
在砧板表面上一層油，不要使用一般的廚房
食用油，可能會使砧板產生臭餿味。將油抹
過整片砧板，讓砧板把油吸進去。重複這個
步驟，直到砧板不再吸油為止，然後將多餘
的油抹掉。但這裡要注意的是，砧板上油之
後，木頭的顏色會變深。

顏料水滴盤
Maalipisara-astiat

俏皮瓷盤自己畫。
就算你不會畫畫，
也能用滴管完成這個水滴盤。

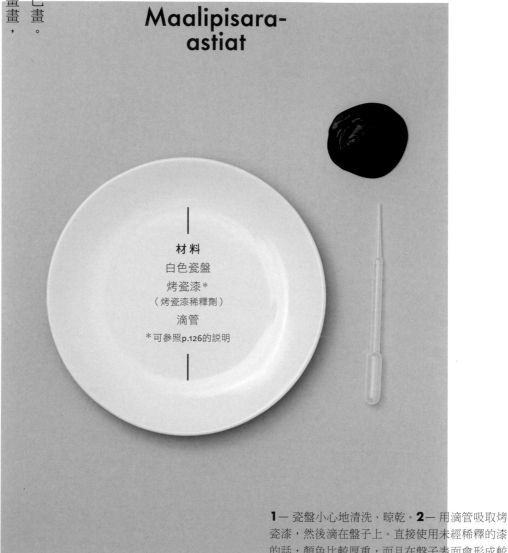

材料

白色瓷盤
烤瓷漆＊
（烤瓷漆稀釋劑）
滴管
＊可參照p.126的說明

1— 瓷盤小心地清洗、晾乾。**2**— 用滴管吸取烤瓷漆，然後滴在盤子上。直接使用未經稀釋的漆的話，顏色比較厚重，而且在盤子表面會形成較立體的固態（堆得比較高），但若先用烤瓷漆稀釋劑稀釋過再使用，滴在盤子上，烤瓷漆擴散的面積比較廣且比較平面。**3**— 讓盤子靜置 24 小時自然晾乾。**4**— 將盤子放進已預熱達 150℃的家用烤箱中，烤約 35 分鐘，或是依照你所購買的烤瓷漆包裝說明調整時間。**5**— 打開烤箱，讓瓷盤在裡頭慢慢冷卻。在選擇烤瓷漆時要注意，有些烤瓷漆可以放到洗碗機裡清洗，有些則只能手洗。

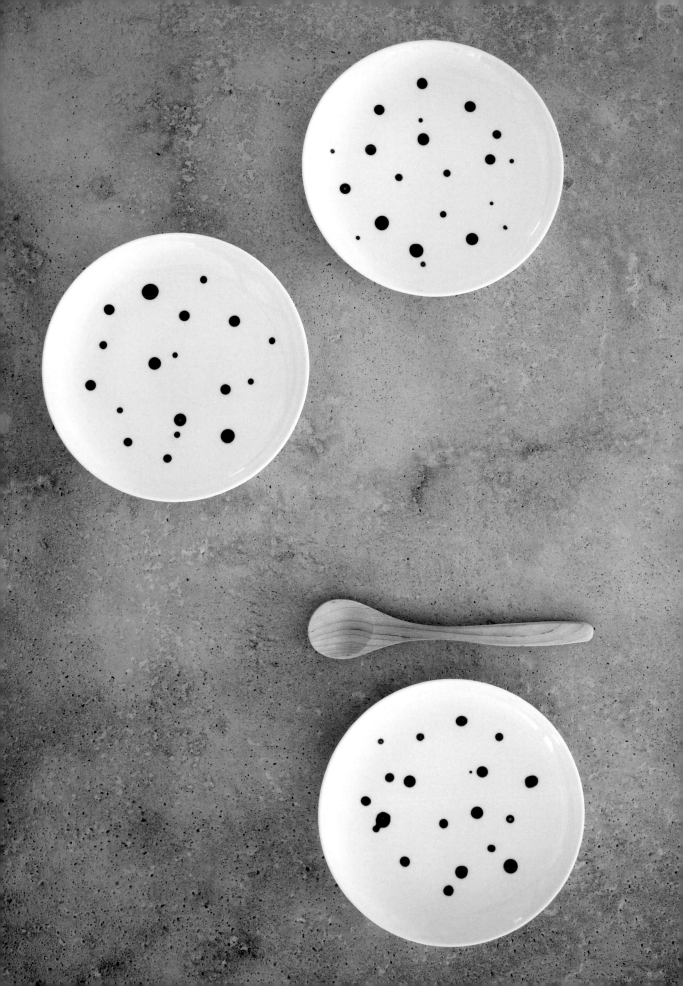

材料
22×19cm、15mm 厚的
白樺木夾板
筆
量尺
鋸子
磨砂紙

別具風格的鍋墊,為餐桌擺設畫龍點睛。
將好幾個鍋墊拼放在一起,
還可以擺放較大的鍋子或烤盤。

木鍋墊
Pannunalunen

1— 在夾板上畫好等邊六角形，並讓每個角都正好對上夾板的邊緣。如此一來，每一邊都剛好是 11cm 長，可參照 p.124 的版型。**2**— 將多餘的邊角鋸掉，並用磨砂紙輕輕地打磨木板的表面，記得打磨前要擦掉記號線，簡單完成囉！

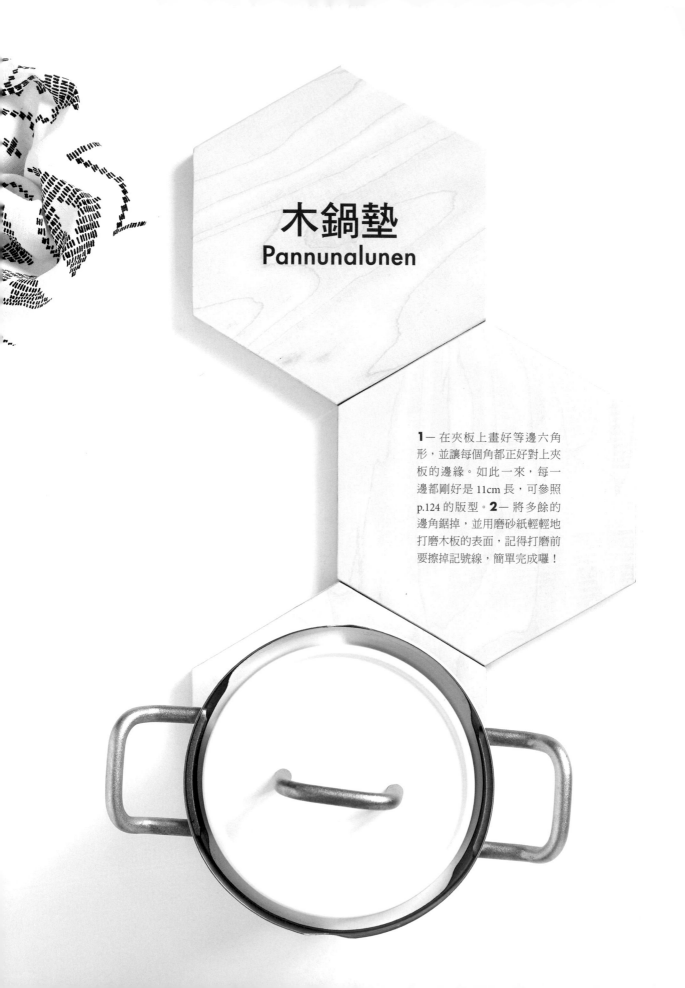

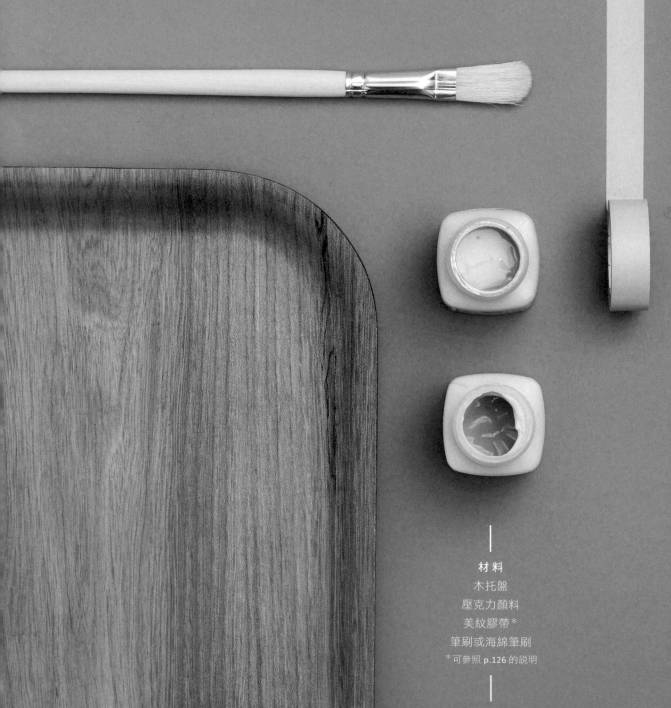

20

用壓克力顏料，
妝點舊的或嶄新的薄木托盤，
增添獨特的趣味圖樣。

材料
木托盤
壓克力顏料
美紋膠帶*
筆刷或海綿筆刷
*可參照 p.126 的說明

21

個性托盤
Tarjotin-tuunaus

1— 先用美紋膠帶，框出你想畫的圖案的邊緣（框在想畫的圖案四周），然後用筆刷或海綿筆刷在框好的圖案範圍上色。記得美紋膠帶與木板要緊密黏合，顏料才不會滲到膠帶下方。畫好之後，小心地撕除美紋膠帶，靜置一會兒讓顏料自然乾。**2**— 等剛才畫的圖案的顏料完全乾燥後，才繪製下一個圖案，這樣美紋膠帶才不會破壞顏料潮濕的表面。

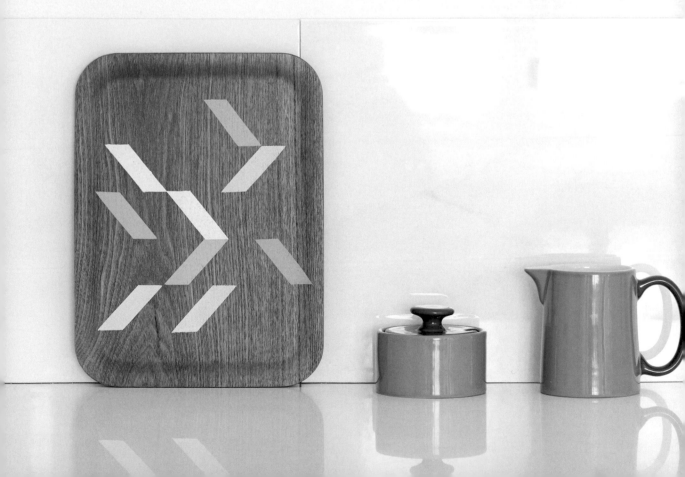

印花捲簾
Rullaverho

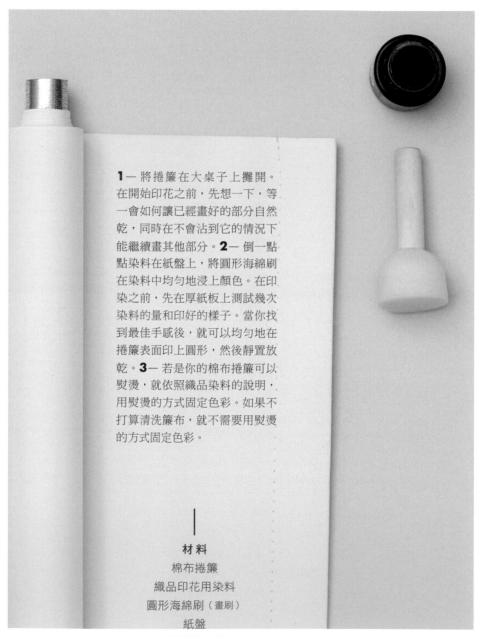

1— 將捲簾在大桌子上攤開。在開始印花之前，先想一下，等一會如何讓已經畫好的部分自然乾，同時在不會沾到它的情況下能繼續畫其他部分。**2**— 倒一點點染料在紙盤上，將圓形海綿刷在染料中均勻地浸上顏色。在印染之前，先在厚紙板上測試幾次染料的量和印好的樣子。當你找到最佳手感後，就可以均勻地在捲簾表面印上圓形，然後靜置放乾。**3**— 若是你的棉布捲簾可以熨燙，就依照織品染料的說明，用熨燙的方式固定色彩。如果不打算清洗簾布，就不需要用熨燙的方式固定色彩。

材料

棉布捲簾

織品印花用染料

圓形海綿刷（畫刷）

紙盤

厚紙板 1 塊

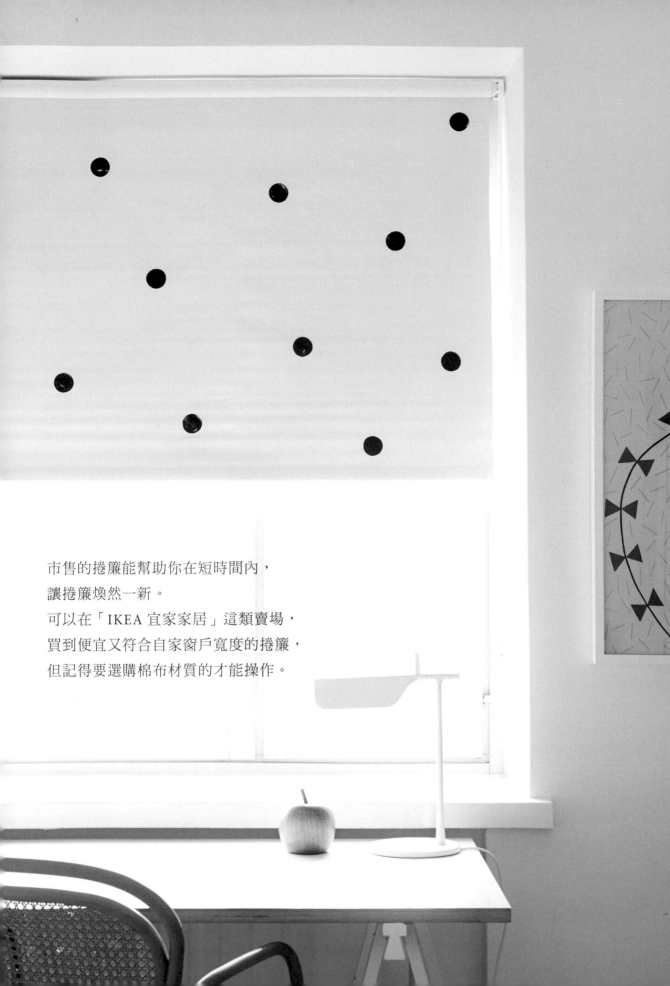

市售的捲簾能幫助你在短時間內，
讓捲簾煥然一新。
可以在「IKEA 宜家家居」這類賣場，
買到便宜又符合自家窗戶寬度的捲簾，
但記得要選購棉布材質的才能操作。

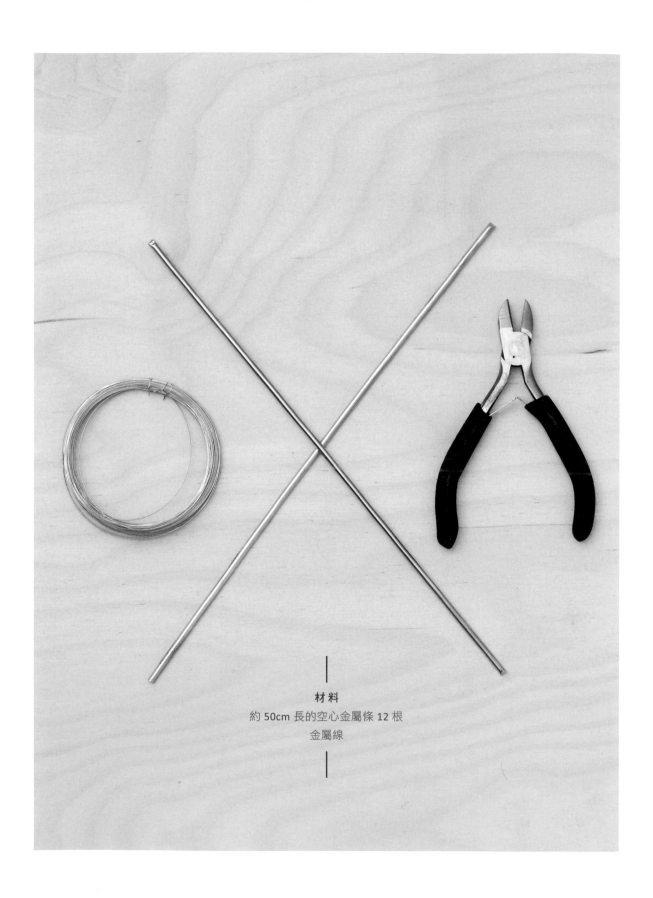

材料
約 50cm 長的空心金屬條 12 根
金屬線

芬蘭傳統
耶誕裝飾
Himmeli

將傳統的 Himmeli 耶誕裝飾*，
其中的一個幾何部位放大，
再用金屬線組合，
就成為別具風格的天花板吊飾。
可以從手工藝或 DIY 商店販售的金屬條中，
選擇你喜歡的材質製作。

*可參照p.126的說明

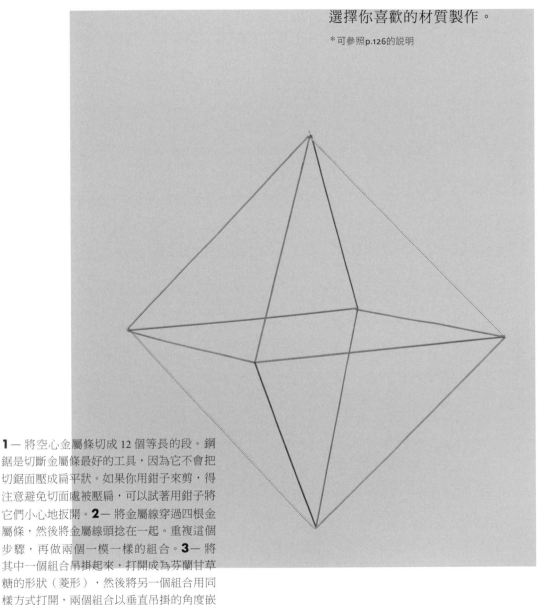

1— 將空心金屬條切成 12 個等長的段。鋼鋸是切斷金屬條最好的工具，因為它不會把切鋸面壓成扁平狀。如果你用鉗子來剪，得注意避免切面處被壓扁，可以試著用鉗子將它們小心地扳開。2— 將金屬線穿過四根金屬條，然後將金屬線頭捻在一起。重複這個步驟，再做兩個一模一樣的組合。3— 將其中一個組合吊掛起來，打開成為芬蘭甘草糖的形狀（菱形），然後將另一個組合用同樣方式打開，兩個組合以垂直吊掛的角度嵌在一起。接著，將第三個組合朝水平方向打開，嵌到中間。（全部組合好後，看起來就是由三個菱形組合成的三角錐）。將每個菱形互相連結的部位，用小段細細的金屬線捻繞起來，並用鉗子把這些線頭塞進金屬條中就完成了。最後，可綁上長度適中的吊線，將 Himmeli 耶誕裝飾吊到天花板上。

木夾板畫
Vaneritaulu

如果在木材行找不到夾板的話，
一般的手工藝店也有賣薄薄的夾板。
木夾板畫可以親子一起做，
大人負責標示上色的區域，
孩子們則負責畫畫！

|

材 料
木夾板
壓克力顏料
美紋膠帶
筆刷或海綿筆刷

|

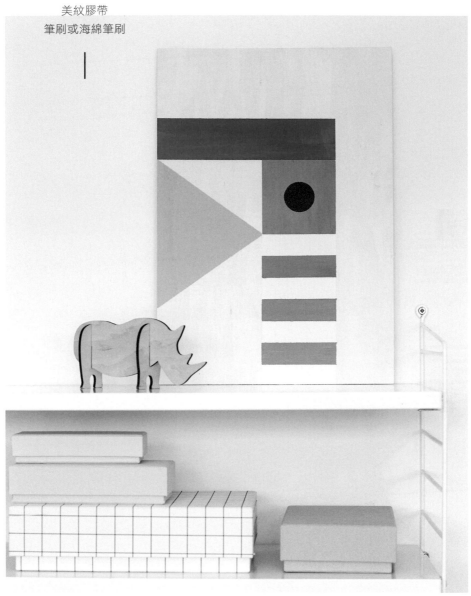

1— 先用美紋膠帶,框出你想畫的圖案的邊緣(框在想畫的圖案四周),然後用筆刷或海綿筆刷在框好的圖案範圍上色。記得美紋膠帶與木夾板要緊密黏合,顏料才不會滲到膠帶下方。**2**—畫好之後,小心地撕除美紋膠帶,靜置一會兒讓顏料自然乾。**3**— 等剛才畫的圖案的顏料完全乾燥後,才繪製下一個圖案,這樣美紋膠帶才不會破壞顏料潮濕的表面。

貓咪金字塔
Kissapyramidi

完成後的貓咪金字塔雖然看起來簡單，但製作過程卻很具挑戰性。借用我的木工助理說的話：「妳沒辦法想出比這個形狀更難做的了吧？金字塔形是數學形狀中最難的形狀之一，而妳居然決定從做金字塔開始。」

依照做法中的尺寸，
會做出 41.5cm 高的大金字塔。
如果你想要稍微大或小一點的，
可以用同樣的比例來調整尺寸。
尺寸比例上的變化，
對切角的角度沒有影響。

1— 從木板中鋸出四個三角形，三角形底邊 54cm，兩個側邊為 56 cm。可參照 p.124 的版型。**2**— 將所有鋸好的三角形並排綑住，用力壓緊。用砂紙機再去磨三角形的每一邊，確認最後每個三角形的尺寸都完全相同。**3**— 將砂紙機的磨角調整為 32.48 度，用這樣的斜角磨每一個三角形較長的兩個側邊（56cm），這樣金字塔的側邊會剛好卡得很漂亮。磨的角度寧可多過這個數字，也不要少於這個數字。金字塔內側接角若有多出來的空隙，最後可再用木料填泥填滿。**4**— 將木頭黏膠塗上剛才磨好斜角的三角形長邊，將它們組成金字塔。如果金字塔是給貓咪磨爪子用，那四個三角形牆面都需要黏上，如果只是要當作貓咪的窩，只需要黏三個面即可。**5**— 黏膠乾了之後，釘上細釘子來支撐金字塔。釘最下面的釘子時，要距離邊緣 2 公分，這樣之後磨金字塔的下方邊緣時，才不會磨到釘子。**6**— 用與木板同色系的木料填泥填上釘頭處，並且將內部所有在製作過程中可能留下的縫隙，都用木料填泥填滿。**7**— 當金字塔完全乾燥並且支撐度夠時，也可以再用砂紙機把底部磨平。**8**— 磨爪子用的金字塔，底部可以留空。用作貓窩的金字塔則需要地板，所以要在較薄的木板上畫出形狀，鋸下後黏上，並用釘子固定好。

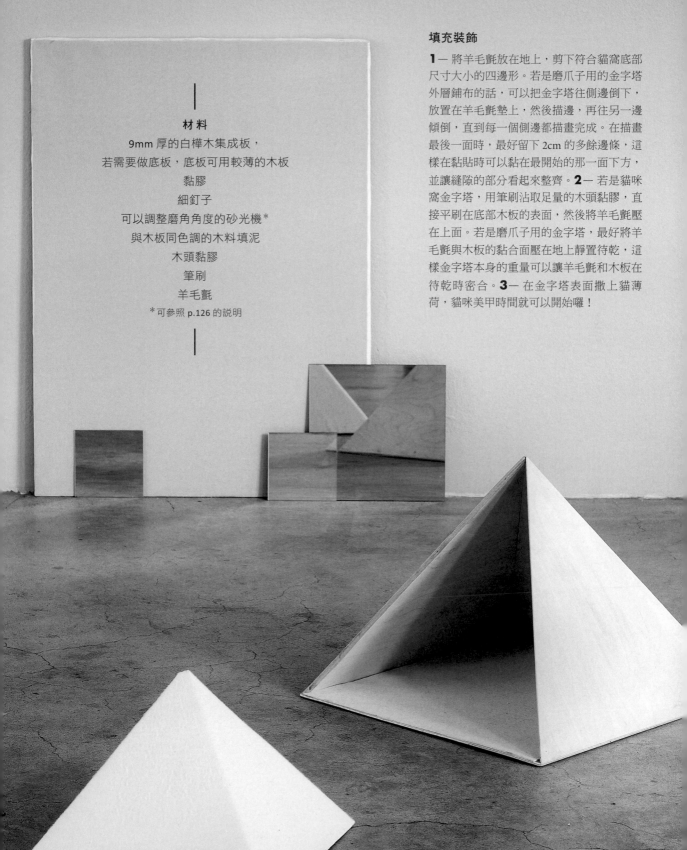

材料

9mm 厚的白樺木集成板，
若需要做底板，底板可用較薄的木板
黏膠
細釘子
可以調整磨角角度的砂光機*
與木板同色調的木料填泥
木頭黏膠
筆刷
羊毛氈

*可參照 p.126 的說明

填充裝飾

1— 將羊毛氈放在地上，剪下符合貓窩底部尺寸大小的四邊形。若是磨爪子用的金字塔外層鋪布的話，可以把金字塔往側邊倒下，放置在羊毛氈墊上，然後描邊，再往另一邊傾倒，直到每一個側邊都描畫完成。在描畫最後一面時，最好留下 2cm 的多餘邊條，這樣在黏貼時可以黏在最開始的那一面下方，並讓縫隙的部分看起來整齊。**2**— 若是貓咪窩金字塔，用筆刷沾取足量的木頭黏膠，直接平刷在底部木板的表面，然後將羊毛氈壓在上面。若是磨爪子用的金字塔，最好將羊毛氈與木板的黏合面壓在地上靜置待乾，這樣金字塔本身的重量可以讓羊毛氈和木板在待乾時密合。**3**— 在金字塔表面撒上貓薄荷，貓咪美甲時間就可以開始囉！

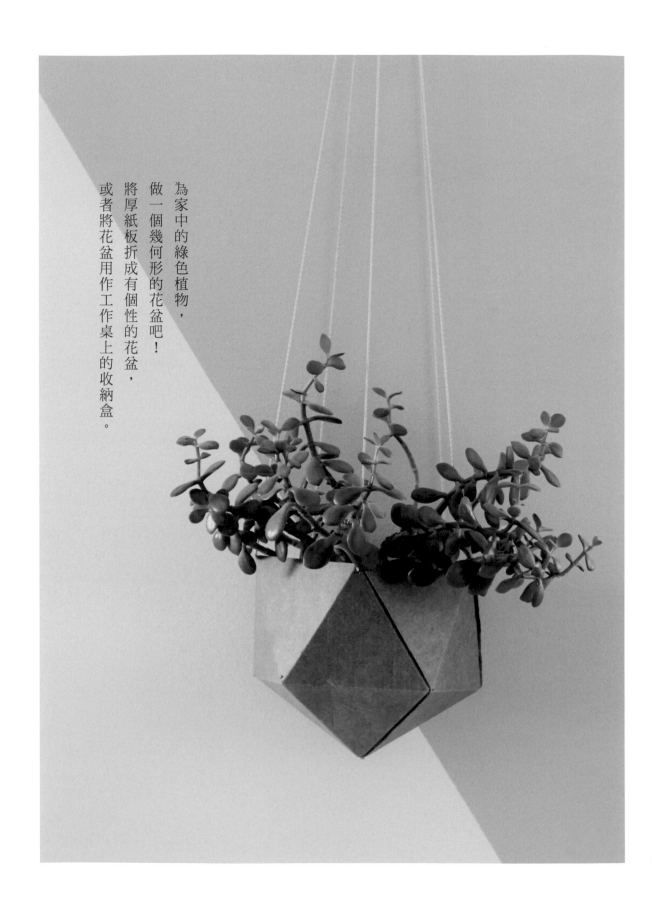

為家中的綠色植物，
做一個幾何形的花盆吧！
將厚紙板折成有個性的花盆，
或者將花盆用作工作桌上的收納盒。

幾何垂吊花盆
Amppeli

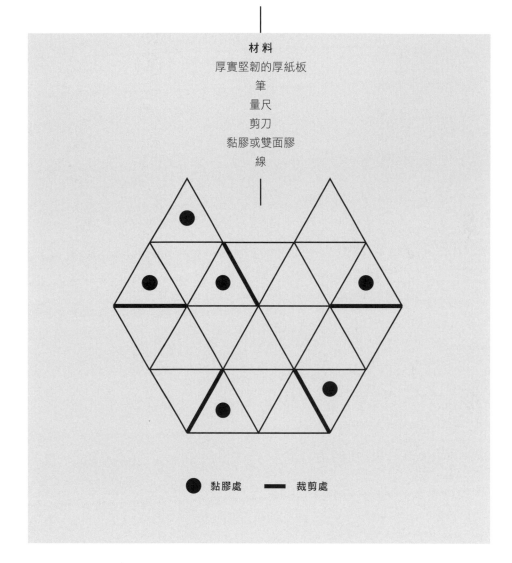

材料
厚實堅韌的厚紙板
筆
量尺
剪刀
黏膠或雙面膠
線

● 黏膠處　　— 裁剪處

1— 畫出六邊形，每一邊大約是 20cm 長。**2**— 在六邊形內部，依照圖示畫出分格。**3**— 將所有的接縫線，以相同的方向往內折。**4**— 依照圖示，將一部分的接縫線剪開。**5**— 將黏膠或雙面膠黏貼在標示的部位，並將緊鄰的三角形折疊黏在一起，這樣就可以將六角形折成幾何形狀的盆子。**6**— 等黏膠乾了以後，謹慎地在盆子開口處的三角形頂端穿洞，並將線穿過洞口，就可以垂吊使用了。

金屬磁鐵
Magneetit

材料
黃銅色的金屬板
磁鐵
剪金屬的剪刀
快乾膠

極具特色的磁鐵，也可以拿來放在冰箱門上當作拼圖玩具。

1— 將黃銅色的金屬板，切成各種不同形狀的小塊。**2**— 黏上磁鐵。在磁鐵用正確的那一面沾上黏膠，然後黏在金屬板的背面。**3**— 靜置一下等黏膠乾了就可以使用。

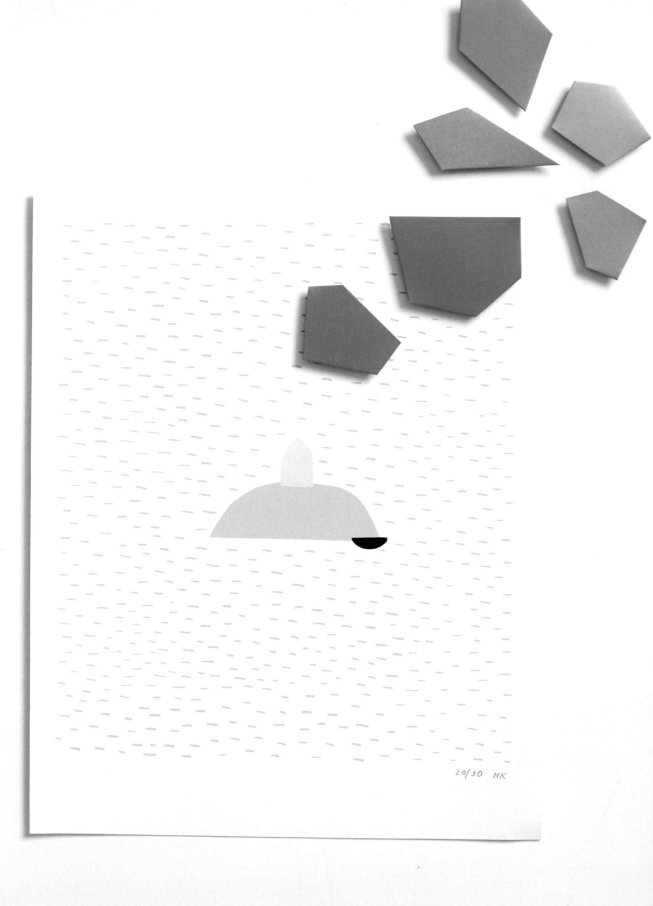

20/30 HK

紙製鑽石燈
Timanttivalot

材料
小型的鋰電池聖誕燈串
不同顏色的紙
筆
量尺
剪刀
雙面膠

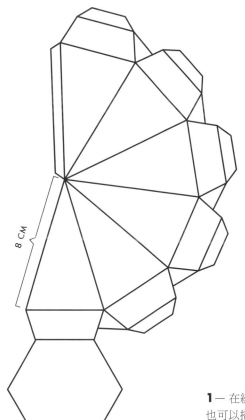

8 CM

1— 在紙上畫出鑽石形狀的圖型。當然你也可以掃描版型，將它放大並且影印出來使用。**2—** 剪下圖型，並將所有的折線以相同的方向往內折，讓輔助折線包進鑽石內部。**3—** 將雙面膠貼在鑽石內部紙的折邊上，並將所有相對的兩側都互相黏緊。**4—** 當所有的鑽石都完成後，從每個鑽石的尖端穿一個燈進去。**5—** 你也可以用線穿過鑽石，然後將鑽石懸吊起來當作裝飾，這樣就不需用到燈了。**6—** 使用時要注意，無人在旁的情況下，不可以將燈的電源開著。

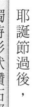

耶誕節過後，

獨特形狀鑽石耶誕燈，

還可用作室內裝飾品。

VIOLET

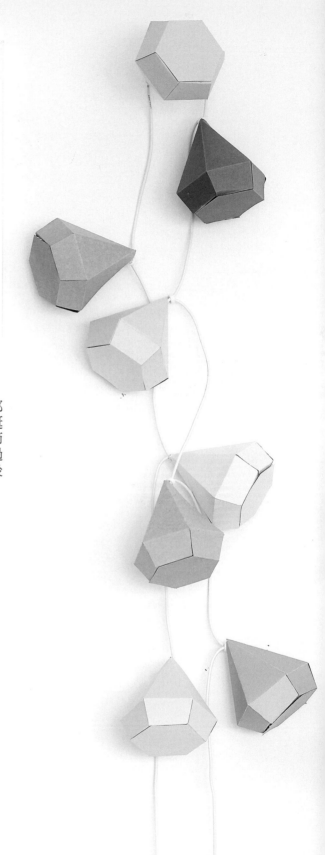

時尚的掛燈木頭部位，
可以依你的喜好漆上不同顏色。

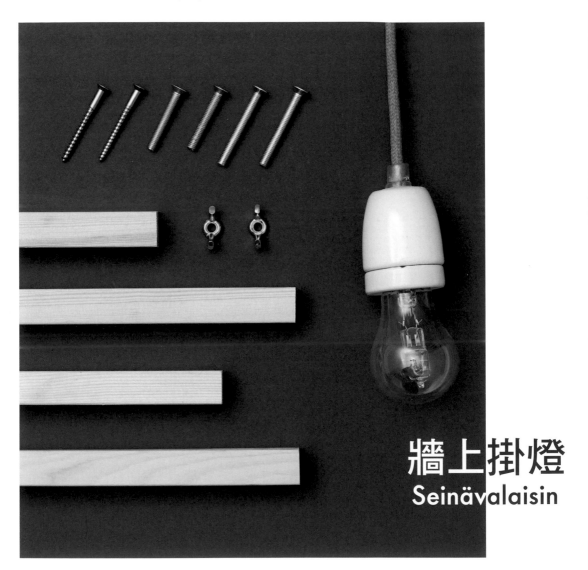

牆上掛燈
Seinävalaisin

1— 將木條鋸成以下幾個不同的長度：6cm 長的木條兩根，另外，26cm、30cm、 45cm 和 60cm 長的木條各一根。**2**— 在 26cm 長的木條中間打一個洞。**3**— 在 45cm 長的木條兩端，離終端 3cm 的地方，各打一個 8mm 的洞（這兩個洞最後要讓燈線穿過）。**4**— 在 60cm 長的木條其中 一端，離終端 10cm 的地方也打一個洞（這個洞最後要讓燈線穿過）。在 60cm 長的木條的另一端， 離終端 2cm 的地方，打一個 8mm 的洞（這個洞最後要讓燈線穿過），並在這端的側面，離終端 10cm 的地方，打一個洞給蝶形螺帽使用的洞。**5**— 接著，終於到了將它們組合起來的時候啦！ 將 6cm 長的木條，用螺絲固定在 30cm 的木條上，然後依照圖示，用兩個螺絲釘把木條釘到牆 上。**6**— 在兩個 6cm 長的木條間，用螺絲固定住 26cm 長的木條。**7**— 用蝶形螺帽，將 60cm 和 45cm 長的木條組合起來，並依圖示，組裝到牆上的支架上。**8**— 最後，將燈線穿過這些洞，並 將插頭插上。**9**— 使用時要注意，關於用電的部分，要請專業的電工處理，以保安全。

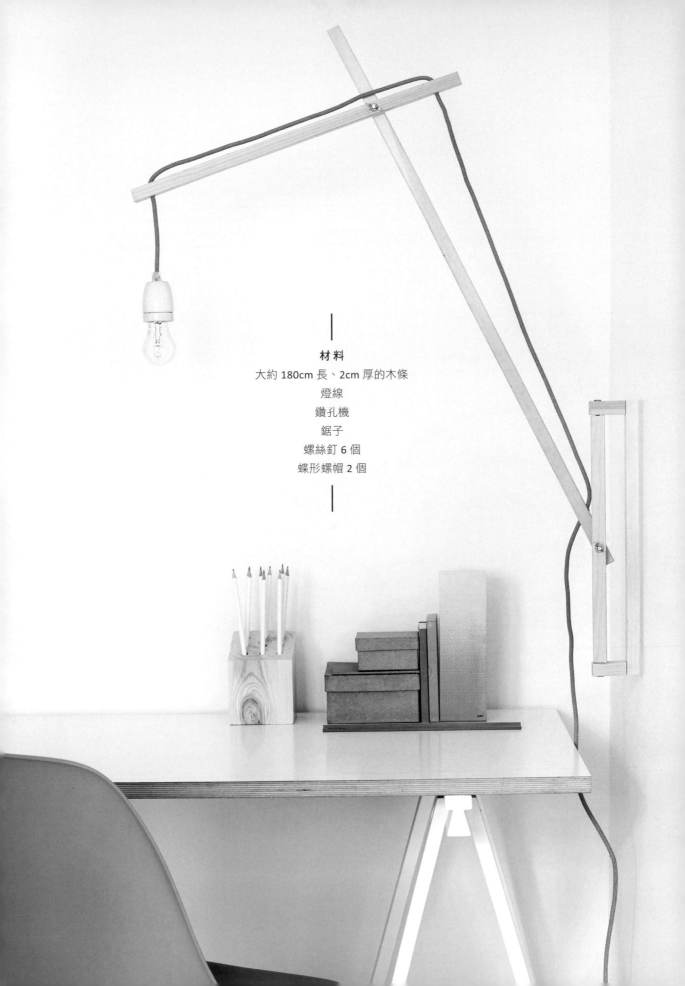

材料

大約 180cm 長、2cm 厚的木條
燈線
鑽孔機
鋸子
螺絲釘 6 個
蝶形螺帽 2 個

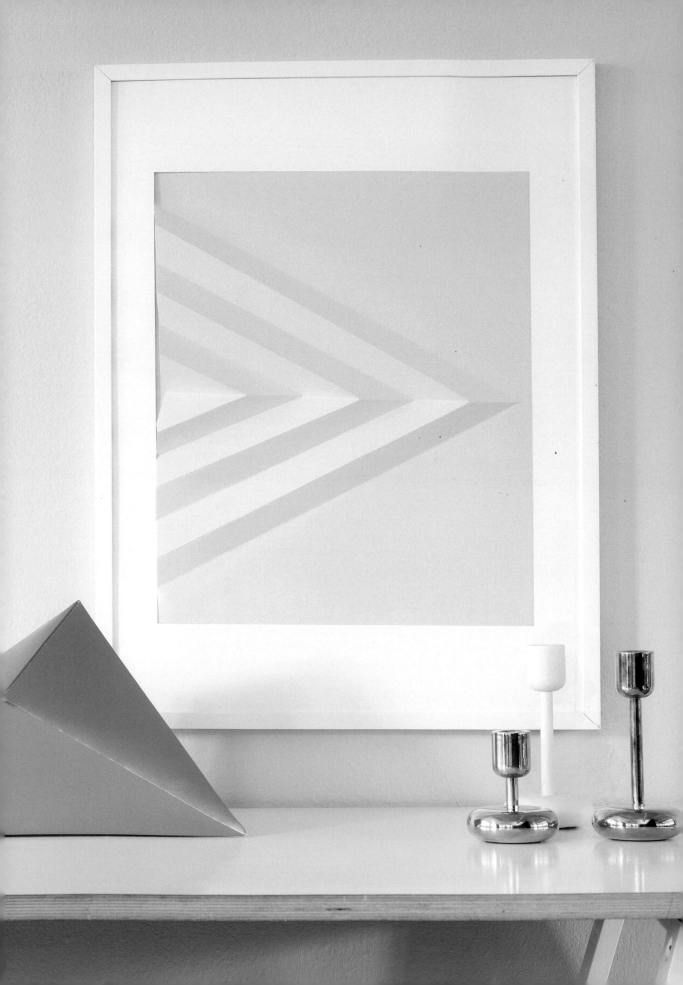

用這個簡單的方法，輕易就能做出折紙畫，
也可以自己決定尺寸，並且換上不同的顏色製作。

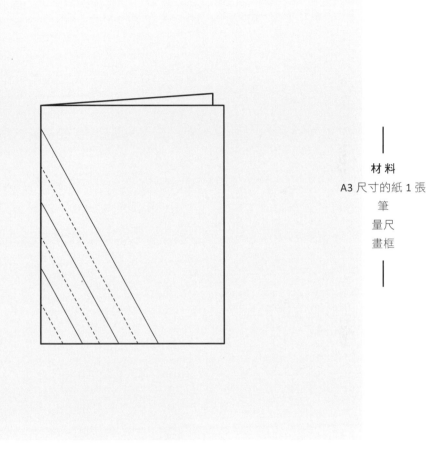

材料
A3 尺寸的紙 1 張
筆
量尺
畫框

折紙畫
Paperitaittelutaulu

1— 將紙從中間對折，折成 A4 的大小，並讓折線位於左側。**2**— 從對折邊緣開始，朝著右上角的方向，每隔 2cm 畫一條斜線，一共畫六條。**3**— 沿著線條將紙折成像手風琴那樣的形狀，也就是一條往上折，一條往下折，一條山線，一條谷線的意思。**4**— 將紙攤開成為 A3 大小，這時兩面的山線和谷線會正好相反，將其中一面的折線，以另一面為基準，往同一個方向反折，讓兩面的山線和谷線完全對稱。**5**— 如果想製作出長方形的畫，可以在折紙完成後，將紙的邊緣剪直。**6**— 將完成的畫放置於沒有玻璃的畫框中，折紙的形狀才不會被壓扁破壞。

1— 在木板上畫一個邊長 22cm 的等邊三角形，以及一個直徑 22cm 的圓形。用鋸子把這兩塊形狀鋸下。**2**— 鋸下兩塊邊長 22cm 的等邊正方形。**3**— 鋸下兩塊 22x4cm 的木板。**4**— 用螺絲釘將其中一個正方形的上方和下方邊緣，用角鋼與長方形的木板固定起來，固定時注意不要在用作置物盒的正方形正面，留下任何螺絲釘的痕跡。另一個正方形則釘作木盒的背後牆面。可以用螺絲釘直接將它固定在長方形木板的邊緣，因為螺絲釘痕在置物盒的後面，會被遮住避免被看到。**5**— 在置物盒的背面上方穿洞或裝上掛勾，方便固定在牆上。**6**— 把圓形畫成白色，在中間穿一個洞。在圓形中間固定好時鐘機芯和指針。**7**— 用黑板顏料為三角形上色，並在三角形的後方固定掛畫勾，就可以掛上牆壁。

基本形狀
木板組合
Perus-
muodot

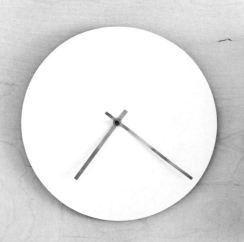

材料

15mm 厚的木板
黑板顏料
白色顏料
時鐘指針和機芯
掛畫勾
小型的金屬角鋼 4 個
穿孔器
鋸子
螺絲釘
電鑽

整套作品包含了記事板、時鐘，
以及可裝重要文件的盒子。
這些風格獨具的基本形狀木板組合，
放在前廊、廚房或工作室都很適合。

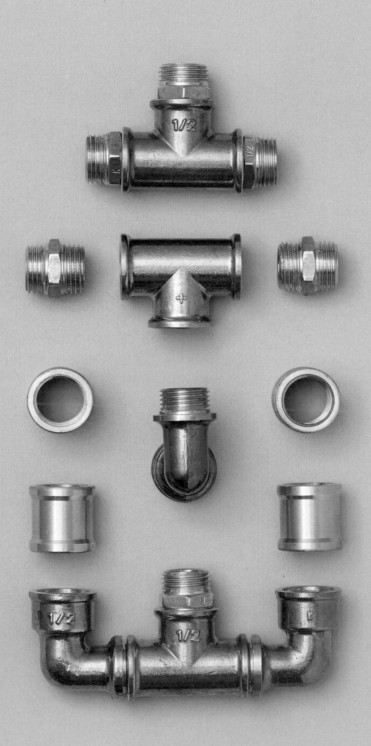

金屬燭台組
Kynttelikkö

利用在管類（配管）器具行、機械五金行裡買到的金屬材料，可做出具有工業風的燭台組。隨意結合不同形狀的接頭，創作出為自己量身定做的燭台。

材料

各種不同的直接、垂直形、
彎角 L 形、三角 T 型金屬接頭*
適合金屬用的黏膠
* 可參照 p.127 的說明

1— 將這些接頭結合在一起，排出自己想要的整體形狀。**2—** 如果接頭的螺紋（通常是一內、外接頭，即一公一母的搭配）無法以同一方向相接連結，你可以在接頭的中間加上黏膠，讓燭台組能夠筆直地連結起來，並且穩定、不會晃動。

2

孩童
lapset

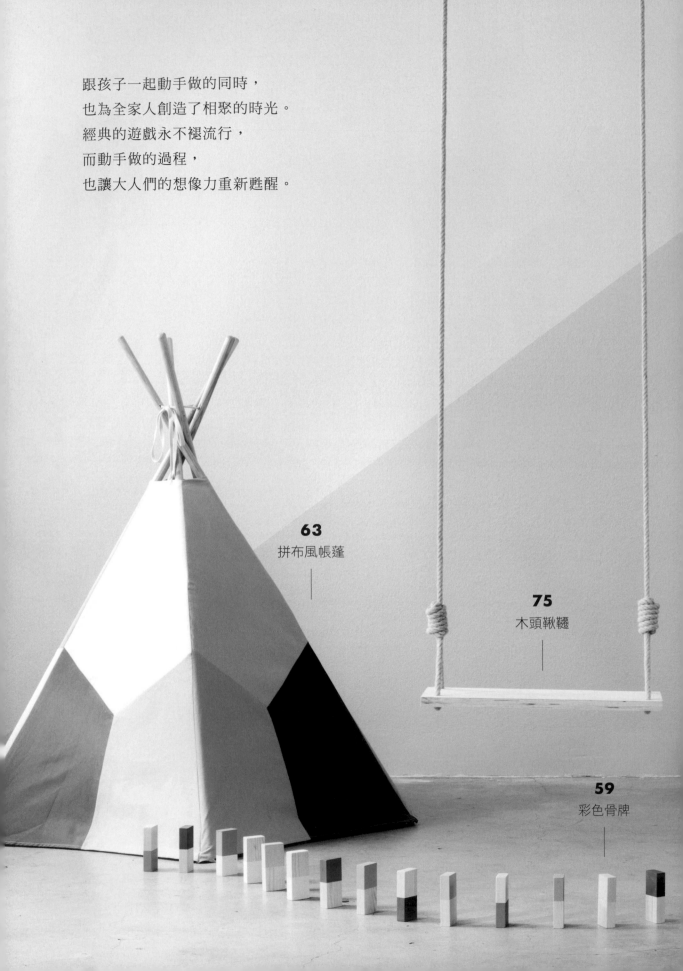

跟孩子一起動手做的同時，
也為全家人創造了相聚的時光。
經典的遊戲永不褪流行，
而動手做的過程，
也讓大人們的想像力重新甦醒。

63
拼布風帳蓬

75
木頭鞦韆

59
彩色骨牌

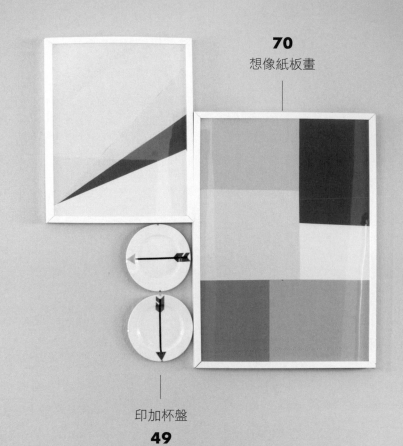

70
想像紙板畫

印加杯盤
49

69
幾何棚屋

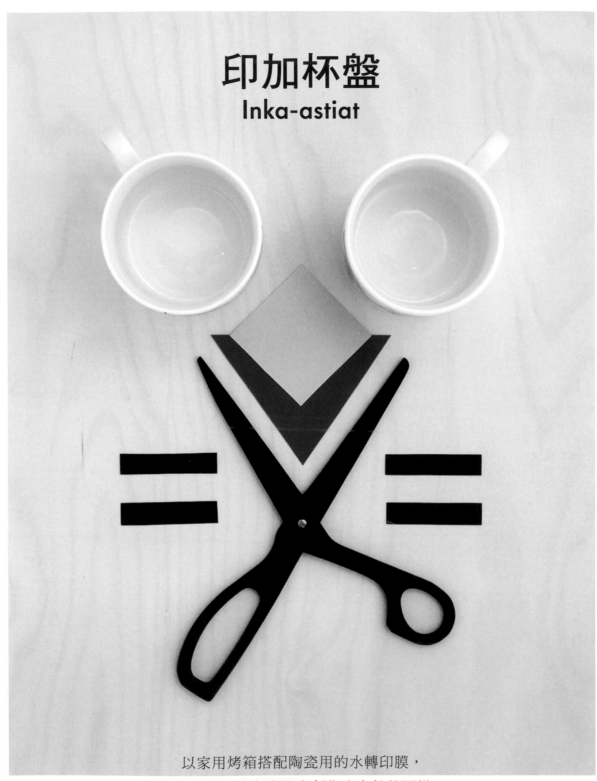

印加杯盤
Inka-astiat

以家用烤箱搭配陶瓷用的水轉印膜，
就可以輕鬆地在瓷器上創作出有趣的圖樣。

1— 設計好喜歡的圖案，或是直接影印 p.125 的版型，將圖案畫在水轉印膜上，然後細心地剪下。**2**— 把待會要上印裝飾的杯盤先洗乾淨，因為在烤箱的高溫下，油漬和髒污處也會被永久地留在杯盤上。**3**— 將剪好的膠膜放入少量水中，等膠膜背後的紙片褪下後，小心地從水中取出膠膜，放置在杯盤上，並滑動膠膜到你想要的位置。**4**— 圖案完成後，用餐巾紙緊壓，以排除氣泡和多餘的水漬。靜置一天一夜讓它乾燥。**5**— 將杯盤放進已預熱達 180℃ 的家用烤箱中，烤約 30 分鐘。關掉烤箱，讓杯盤在裡頭自然降溫。

材料
適用於烤箱的耐熱白色杯盤
陶瓷用的水轉印膜＊，
例如 Efcon 品牌的 Color-Dekor 180℃ 膠膜
剪刀
＊可參照 p.127 的說明

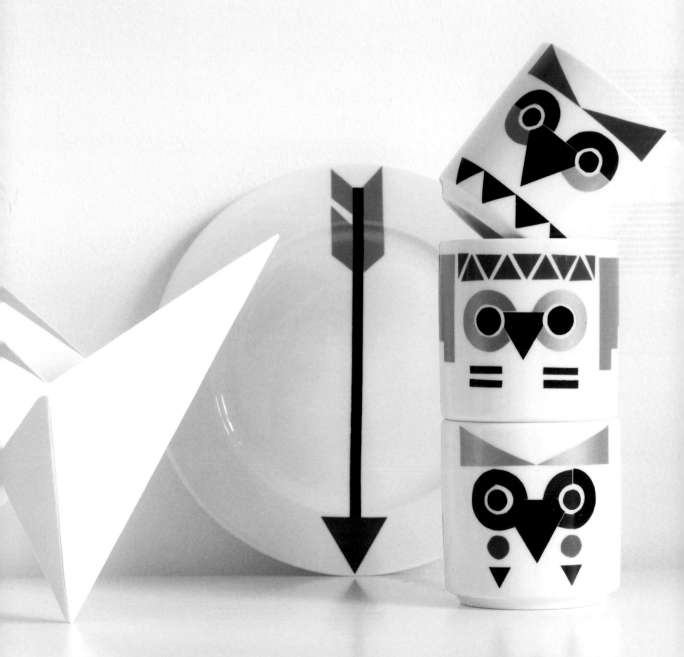

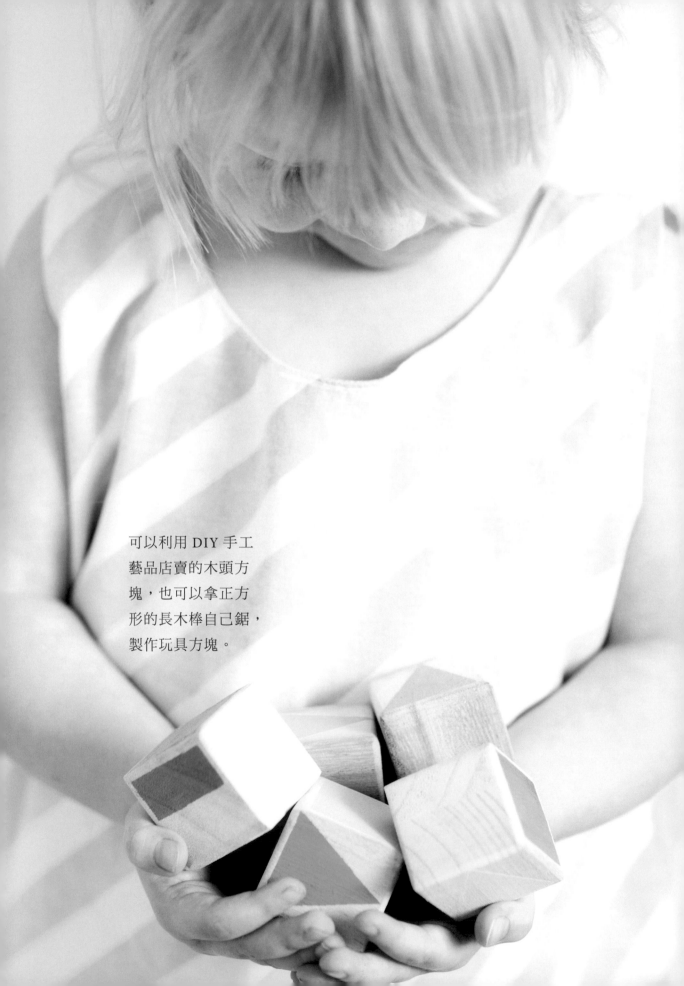

可以利用 DIY 手工
藝品店賣的木頭方
塊，也可以拿正方
形的長木棒自己鋸，
製作玩具方塊。

玩具方塊
Leikkikuutiot

材料

已經做好的木頭方塊，尺寸 4×4×4cm，
或是正方形木棒

鋸子

磨砂紙

壓克力顏料

美紋膠帶

筆刷或圓頭筆刷

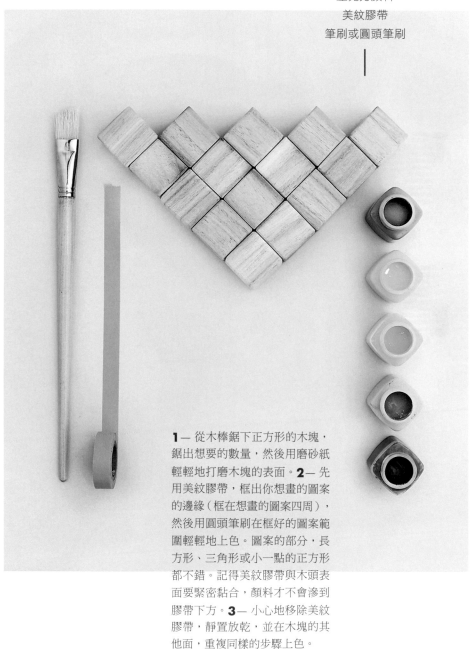

1— 從木棒鋸下正方形的木塊，鋸出想要的數量，然後用磨砂紙輕輕地打磨木塊的表面。**2**— 先用美紋膠帶，框出你想畫的圖案的邊緣（框在想畫的圖案四周），然後用圓頭筆刷在框好的圖案範圍輕輕地上色。圖案的部分，長方形、三角形或小一點的正方形都不錯。記得美紋膠帶與木頭表面要緊密黏合，顏料才不會滲到膠帶下方。**3**— 小心地移除美紋膠帶，靜置放乾，並在木塊的其他面，重複同樣的步驟上色。

娃娃傀儡
Sätkynukke

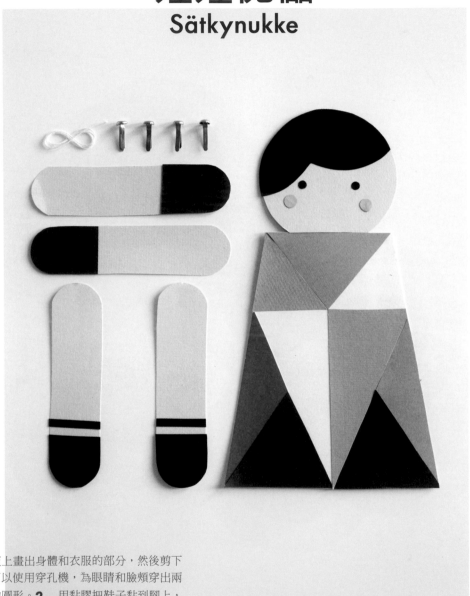

1— 在厚紙板上畫出身體和衣服的部分,然後剪下來。需要時可以使用穿孔機,為眼睛和臉頰穿出兩邊大小相同的圓形。**2—** 用黏膠把鞋子黏到腳上,袖子黏到手上,頭髮、眼睛、臉頰黏到臉上,並將裝飾黏到裙子上,靜置待乾。**3—** 在裙子與四肢的部分穿孔以便穿過雙腳釘,並讓身體那塊紙板置於上方,四肢的紙板置於下方。**4—** 參照 p.125 的做法標示,穿過釣魚線並且綁好。**5—** 掛到牆上固定好,就可以開始玩娃娃傀儡囉!

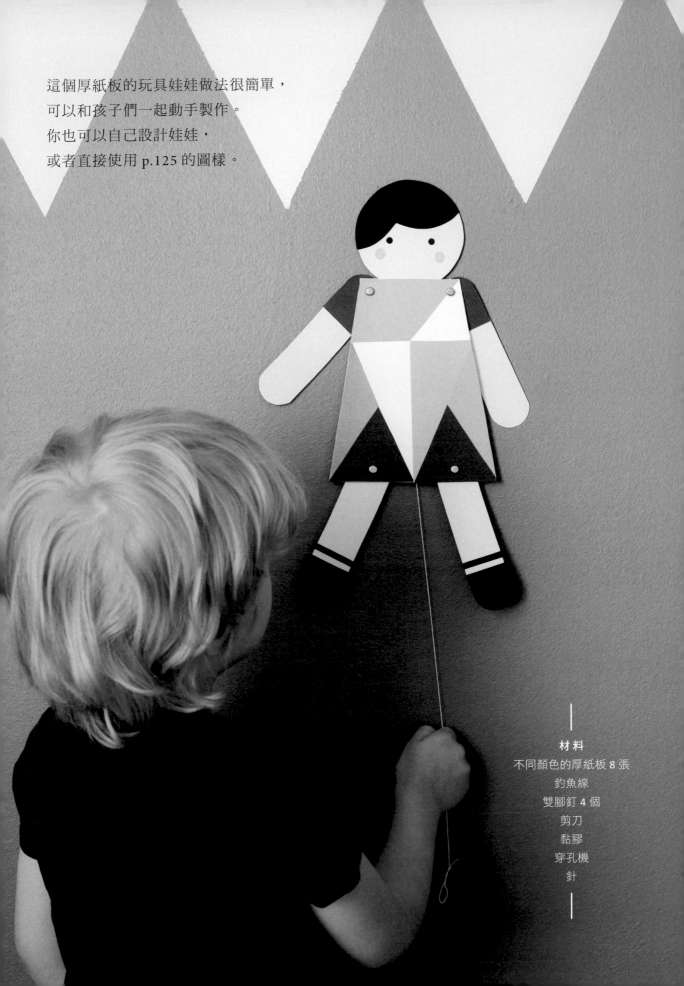

這個厚紙板的玩具娃娃做法很簡單，
可以和孩子們一起動手製作。
你也可以自己設計娃娃，
或者直接使用 p.125 的圖樣。

材料
不同顏色的厚紙板 8 張
釣魚線
雙腳釘 4 個
剪刀
黏膠
穿孔機
針

回收舊的懶骨頭椅內部的填料，
在孩子房裡創造一個水滴狀的懶骨頭椅。
照片中的水滴狀懶骨頭尺寸，
大約 110×77cm，55×37cm，50×30cm。

水滴狀懶骨頭
Pisaratyynyt

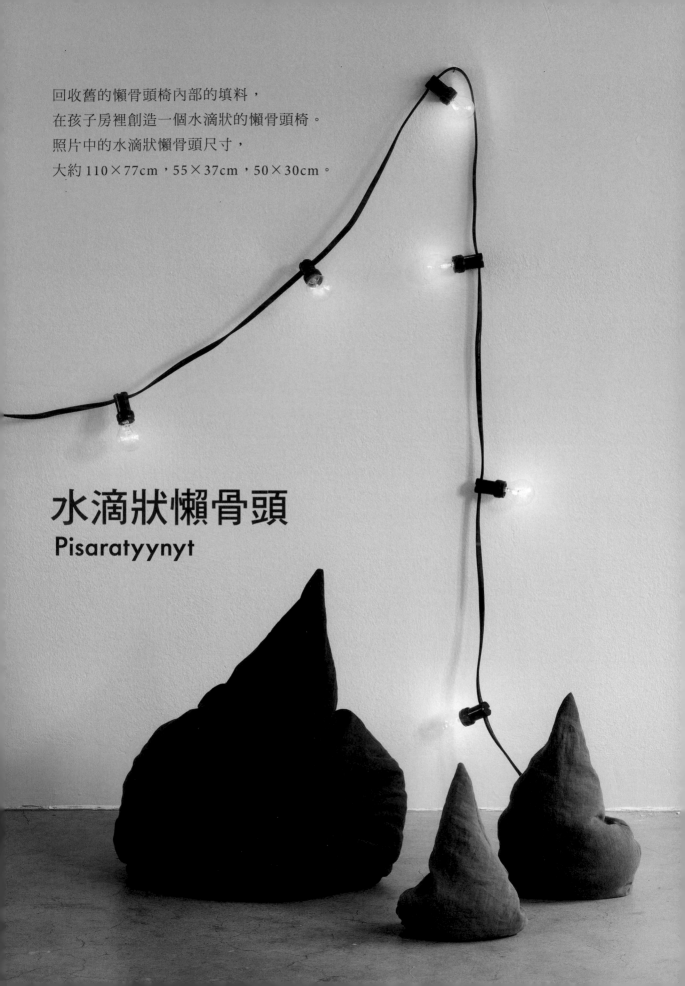

材料
發泡膠粒，或者舊的懶骨頭椅內部的填料
床單布
厚棉布
剪刀
縫紉機

1— 將床單布折成兩層，在上面畫出並剪下你想要的半個水滴形，再做相同的。**2**— 從厚棉布上剪下兩個完全同樣形狀、但是尺寸稍大的水滴形當作表布。**3**— 將做法 1 裡剪下的床單布料縫在一起，在側邊留下約 20cm 的縫隙先不要縫，稍後可以從那裡塞入填料。**4**— 將發泡膠粒塞進枕中，然後手縫（像是藏針縫＊）將這個縫隙縫起來。**5**— 將外層的厚棉布也縫起來，但要在底邊上留一個夠大的洞，才能塞進剛才做好的水滴枕。你也可以在塞入填料的洞口縫上拉鍊，以後方便脫下表布清洗。**6**— 將水滴枕塞進表布裡，洞口以手縫縫好或用拉鍊拉上。

＊可參照 p.127 的説明

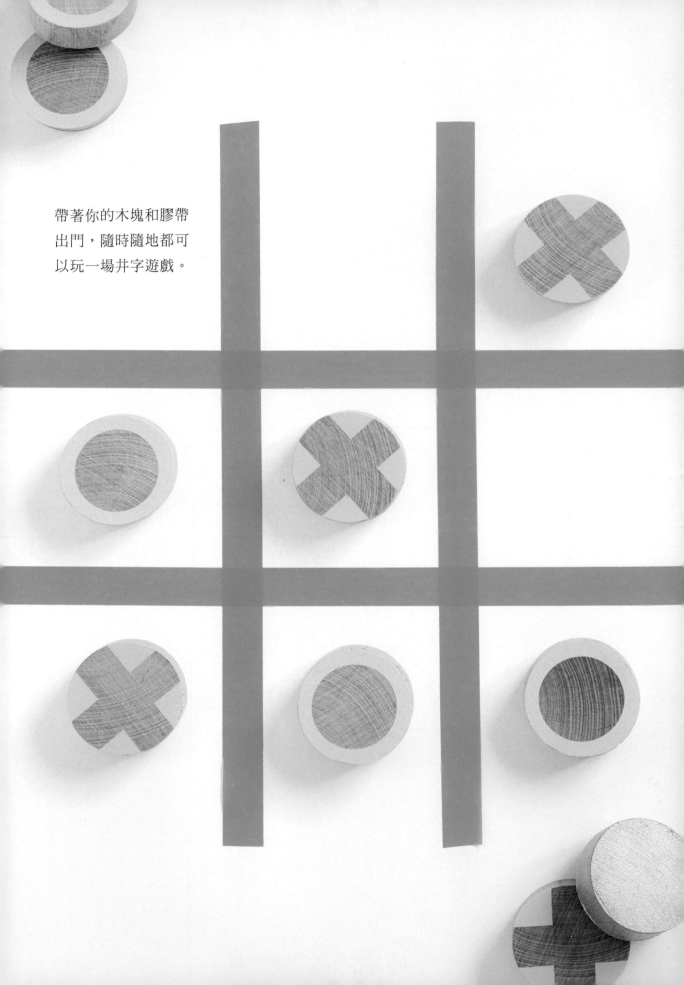

帶著你的木塊和膠帶
出門，隨時隨地都可
以玩一場井字遊戲。

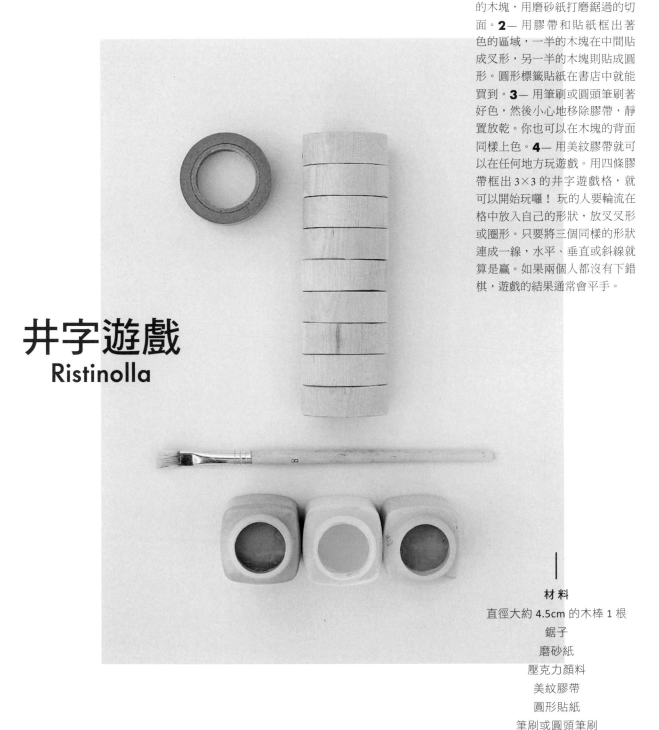

1— 將木棒鋸成十個 1.5cm 厚的木塊，用磨砂紙打磨鋸過的切面。2— 用膠帶和貼紙框出著色的區域，一半的木塊在中間貼成叉形，另一半的木塊則貼成圓形。圓形標籤貼紙在書店中就能買到。3— 用筆刷或圓頭筆刷著好色，然後小心地移除膠帶，靜置放乾。你也可以在木塊的背面同樣上色。4— 用美紋膠帶就可以在任何地方玩遊戲。用四條膠帶框出 3×3 的井字遊戲格，就可以開始玩囉！玩的人要輪流在格中放入自己的形狀，放叉叉形或圈形。只要將三個同樣的形狀連成一線，水平、垂直或斜線就算是贏。如果兩個人都沒有下錯棋，遊戲的結果通常會平手。

井字遊戲
Ristinolla

材料
直徑大約 4.5cm 的木棒 1 根
鋸子
磨砂紙
壓克力顏料
美紋膠帶
圓形貼紙
筆刷或圓頭筆刷

彩色骨牌
Väri-
domino

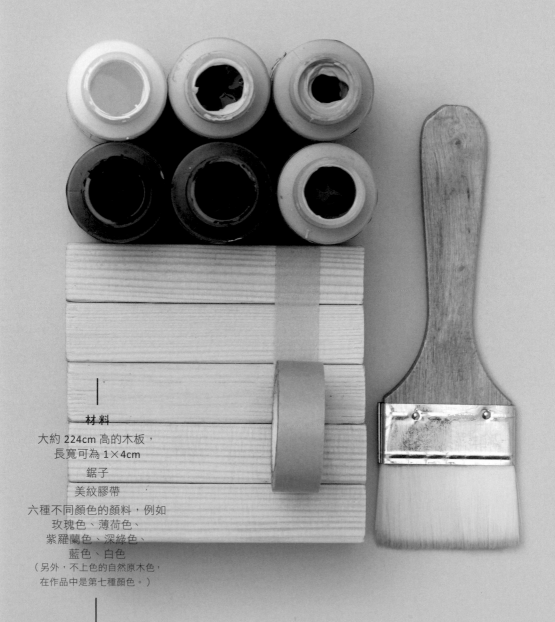

材料

大約 224cm 高的木板，
長寬可為 1×4cm

鋸子

美紋膠帶

六種不同顏色的顏料，例如
玫瑰色、薄荷色、
紫羅蘭色、深綠色、
藍色、白色
（另外，不上色的自然原木色，
在作品中是第七種顏色。）

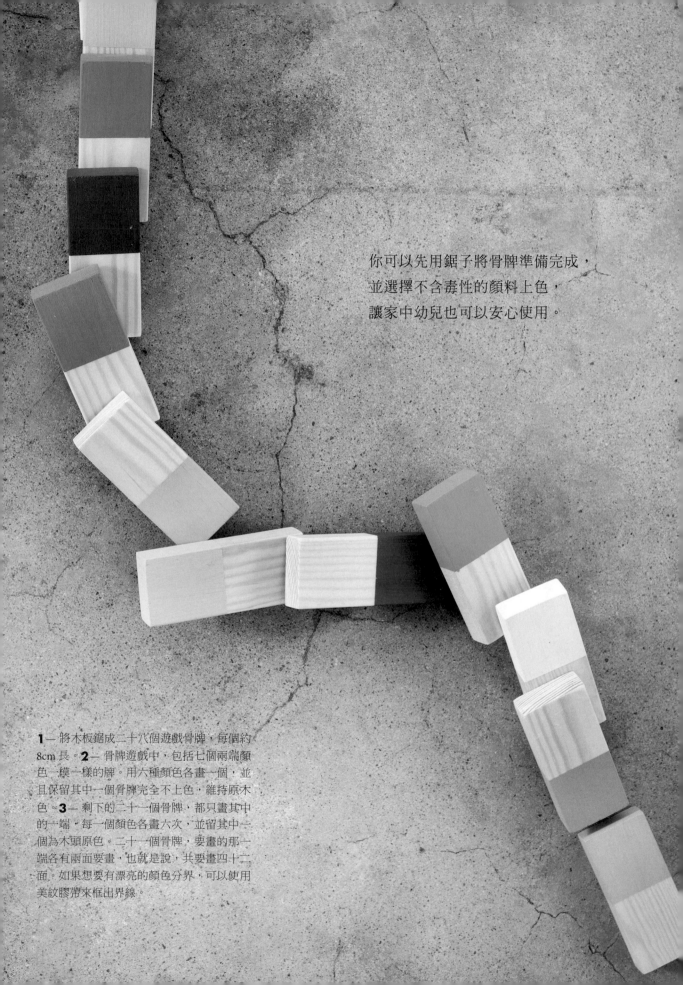

你可以先用鋸子將骨牌準備完成，
並選擇不含毒性的顏料上色，
讓家中幼兒也可以安心使用。

1— 將木板鋸成二十六個遊戲骨牌，每個約
8cm 長。**2**— 骨牌遊戲中，包括七個兩端顏
色一模一樣的牌。用六種顏色各畫一個，並
且保留其中一個骨牌完全不上色，維持原木
色。**3**— 剩下的二十一個骨牌，都只畫其中
的一端，每一個顏色各畫六次，並留其中一
個為木頭原色。二十一個骨牌，要畫的那一
端各有兩面要畫，也就是說，共要畫四十二
面。如果想要有漂亮的顏色分界，可以使用
美紋膠帶來框出界線。

1— 將 140cm 長的木塊鋸成四塊，每塊 35cm 長。**2**— 用木工膠將本塊從側邊互相黏結起來，黏成一個正方形。可以用筆刷將木工膠均勻地刷在木塊上。**3**— 用線繞住木塊組合的周圍，把它們紮起來。木塊組好後，在每一個組合面的中間、線與木塊之間各夾兩支筆。將兩支筆分別朝左右兩邊移動到角落，在每個組合面都重複這個步驟，可以將木塊綁得更緊。**4**— 靜置一天一夜待乾。靜置的期間，可以不時來察看，木塊是否仍然緊緊地綁好。**5**— 待木塊晾乾後，用磨砂紙打磨好每一邊。**6**— 最後，可以用你想要的方式完成木塊的裝飾。可以畫成單一的顏色，或者是在上面畫好各種圖案。

這是個多功能的木塊，可以用作茶几、板凳，甚至長凳。用書中的尺寸裁切木材，就能做出一個有趣的小孩板凳。

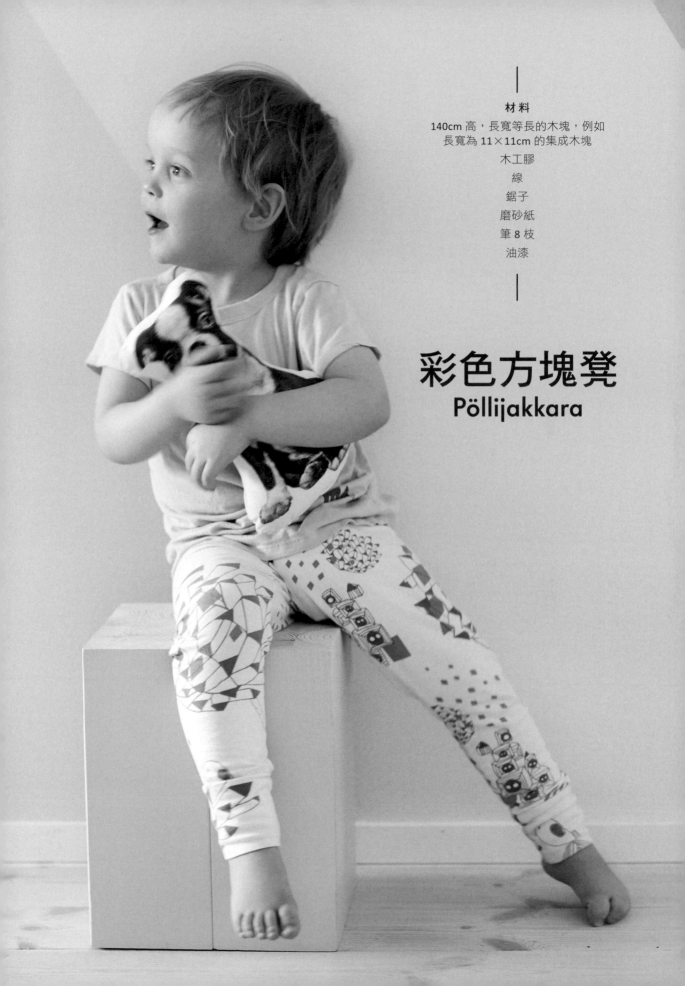

材料

140cm 高，長寬等長的木塊，例如
長寬為 11×11cm 的集成木塊

木工膠

線

鋸子

磨砂紙

筆 8 枝

油漆

彩色方塊凳
Pöllijakkara

拼布風帳篷
Tiipii

小朋友的遊戲帳篷，是由五片拼布風的布面共同組成，
其中一面從中間切開，並在切開處縫上開口拉鍊。
帳篷每一面的邊緣縫隙內部，都有像口袋一樣的長布管，
可以包覆用木掃帚柄做成的帳篷棍。

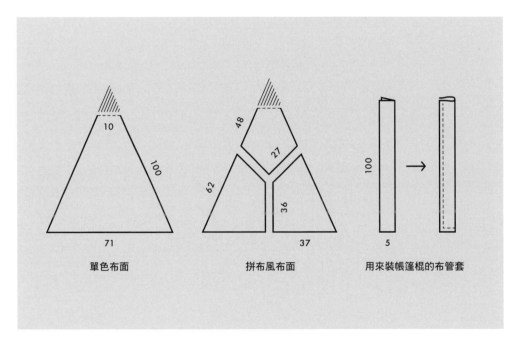

單色布面　　　　　拼布風布面　　　　用來裝帳篷棍的布管套

1— 將每一面要用的各種顏色布料，先依照圖示剪裁好。將它們以距離邊緣 1cm 縫份＊車縫，最後以鋸齒狀的縫線（Z 字縫＊）收邊。**2**— 每面完成後，從頂端剪下一個三角形的尖角，往內折約 10cm，縫好。**3**— 將每一面的下襬部分也收邊縫好，最後每一面的高度大約為 100cm。**4**— 將其中一塊布，從中間以垂直的方向裁開，並將開口拉鍊縫在裁開的部位。需要的話，也可以將拉鍊剪短一些。照片中成品帳篷的拉鍊大約 93cm 長。**5**— 為每塊布邊緣的接縫製作長形的布管套，給木掃帚柄使用。裁切好五個尺寸約為 104×10cm 的長條狀，先將上方邊緣往下折兩次，收邊縫好。完成的管套大約 100cm 長，將這長條布以垂直方向對折，將底邊縫起來，如照片般縫成口袋狀以後，將管套縫在帳篷的每一個布與布的邊緣接縫處。**6**— 將組成帳篷的這幾片布全部縫起來，再將帳篷裡外反轉過來整平。**7**— 將木掃帚柄鋸成五根 140cm 長的木棒，視需要以磨砂紙打磨好裁切面。在每根棒子從上方頂端往下約 20cm 處穿一個洞，可以讓繩子通過。**8**— 把每根木棒穿進剛才縫在布與布邊緣的布管套裡。將這些木棒稍微翻轉、傾斜、調整，好讓帳篷可以順利地撐開，而且穩立於地面上。將繩子穿過木棒的洞，綁起來讓木棒固定位置，並將剩餘的繩子纏繞起來，讓固定的部分看起來美觀。看，帳篷完成囉！

＊可參照 p.127 的說明

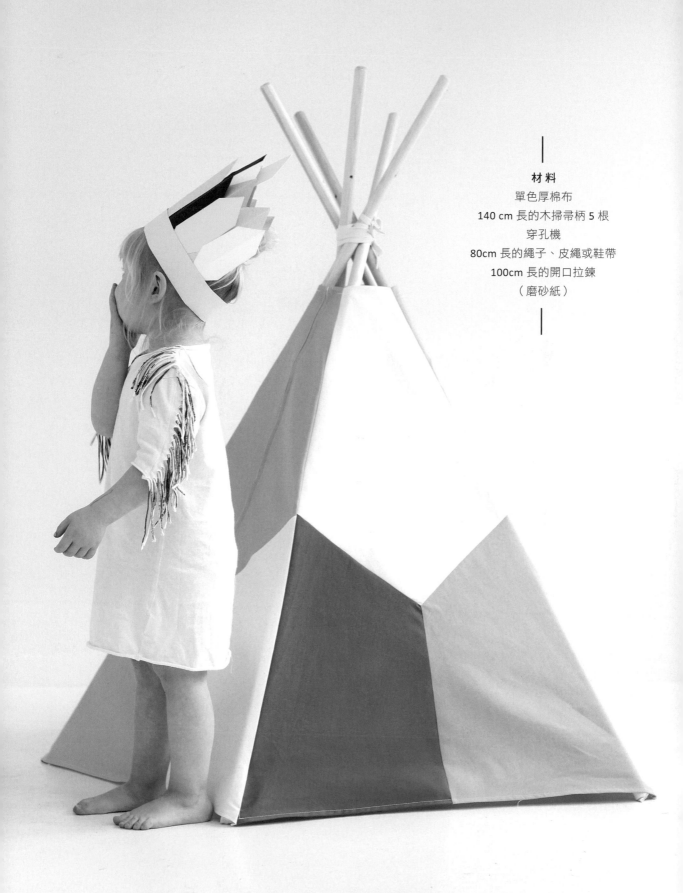

材料

單色厚棉布

140 cm 長的木掃帚柄 5 根

穿孔機

80cm 長的繩子、皮繩或鞋帶

100cm 長的開口拉鍊

（磨砂紙）

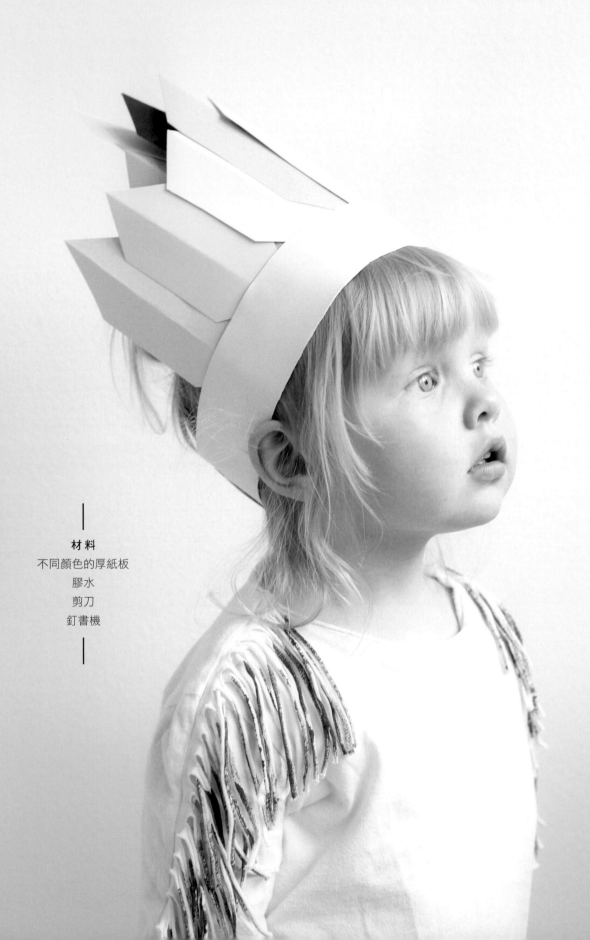

材料
不同顏色的厚紙板
膠水
剪刀
釘書機

印地安帽 Intiaanipäähine

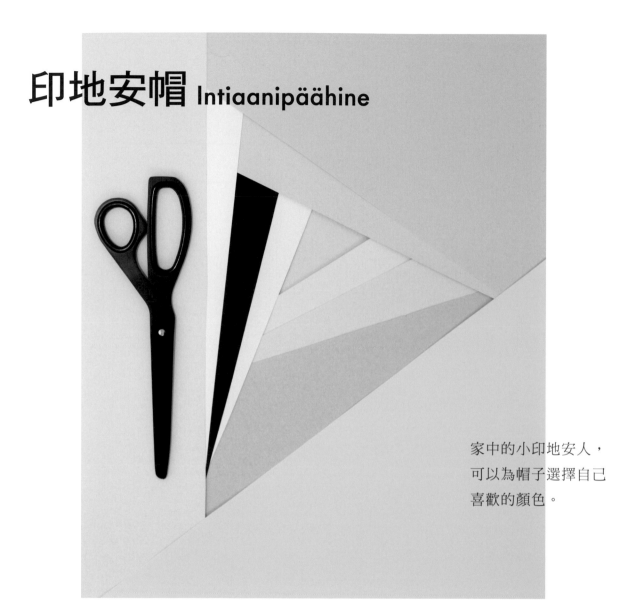

家中的小印地安人，
可以為帽子選擇自己
喜歡的顏色。

1— 量小朋友的頭圍，再加上 4cm。先依照這個長度，剪出 7cm 寬的厚紙帶。再用不同顏色的紙條，切出以下的尺寸：10×4cm 的紙條七張、13×4cm 的紙條五張、15×4cm 的紙條三張、17×4cm 的紙條一張。**2**— 將所有的紙條，都從中間以垂直的方向對折。**3**— 從所有對折好的紙條頂端，都剪下一個三角形，讓紙條在展開後，中間頂端形成一個羽毛狀。**4**— 將最長的紙帶，以與長度平行的方向，朝中間對折一下再打開（讓中間有一條長的平行線）。**5**— 先開始黏最短的紙條（10×4cm），將它們黏在長紙帶上，從中間開始，逐漸往旁邊黏。黏的時候，讓紙帶羽毛的最下方邊緣，稍微位於做法 4 中平行折線的上方。**6**— 接著黏第二層，將 13x4cm 的紙條羽毛，黏在剛才最短的紙條層上方，接著再黏第三層，是將 15x4cm 的紙條羽毛黏在第二層上，最後將最長的 17×4cm 紙條，黏在第四層的正中間。每黏完一層，都先讓膠水靜置待乾一下。**7**— 將長條紙帶依照一開始折出的水平線方向對折，以遮蓋住羽毛下方的邊緣，並用膠水固定。**8**— 等膠水乾了以後，將長條紙帶的兩端連結在一起，並用釘書機固定即可。

幾何棚屋
Geomaja

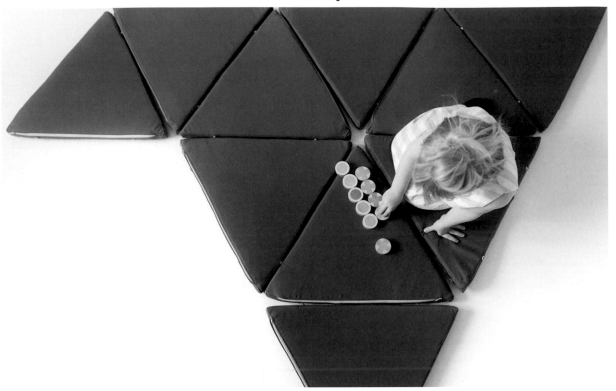

製作圖樣：1— 先依圖示，仔細地在紙上畫出半個三角形（參照 p. 124 的圖 1），然後，在紙上畫出一個垂直角。從垂直角的邊緣開始，往水平方向標在 27cm 處（從 A 點到 B 點）。用尺從 B 點描到四方形垂直線上，距離 54cm 處標上 C 點（從 B 點到 C 點的距離是 54cm）。在半三角形的邊緣（包括上邊和側邊）外側 1cm 處，再描出一條線，這個 1cm 的空間，是預留給縫線的空間，也就是縫份。四方形的垂直線將會是折疊線，所以那裡不需要預留縫線空間。**2—** 從做法 1 畫出的那條縫份開始，往外 3cm 處再描出另一條線（如圖 2）。**3—** 將較小的半個三角形連同那 1cm 縫份，一起拷貝到描圖紙上。記得要在紙上多留一點空間，好讓三角形可從折線處折起（A 點到 C 點），並將完整的三角形從紙上剪下。**4—** 將一開始畫的那張紙沿著垂直折線對折（A 點到 C 點），然後沿著最下方的線剪下。這樣從做法 1 所描的圖樣上，可以得到一個包括縫份的大三角形（做法 4 的開頭），和一個包括縫份、從圖樣內側線條畫出來的較小三角形（做法 3）。

縫線和裁剪：1— 依照圖示（圖 3）在布上畫好並剪下 15 個大三角形，以及 15 個小三角形，記得要替大小三角形都預留 1cm 縫份。**2—** 將三角形裁剪的邊緣處理好。**3—** 將拉鍊縫到較小的三角形上，在三角形和拉鍊接觸處的中間，把拉鍊縫緊（如圖 4）。**4—** 把四合釦縫在大的三角形邊緣上，讓每一邊都各有一個公釦和一個母釦。將四合釦縫在三角形每邊從正中間起往兩端測量 16cm 處，並且與大三角形的邊緣距離 2.5cm，如圖示（圖 5）。**5—** 將大三角形對折，並將它的每個邊角，從寬度 4cm 處互相縫合。縫的時候，只要縫到 3cm 寬，留下那 1cm 縫份不要縫（圖 6、圖 7）。**6—** 現在從拉鍊的地方開始，將小三角形和大三角形結合起來。先用大頭針把拉鍊的其中一面和大三角形從中間固定住，然後縫合。**7—** 將大小三角形的其他邊緣也互相縫合。有拉鍊的那一面，在縫的時候，稍微縫過拉鍊（圖 8）**8—** 將三角形的邊角修剪一下，這樣比較容易組合起來。

墊子：1— 從泡棉上剪下十五個 3cm 厚的三角形，每邊是 54cm 長。**2—** 將泡棉塞到剛才完成的表布裡，並將完成的三角形都用四合釦釦起，最後組合出來的棚屋可以參照照片。

這個幾何棚屋，
對孩子來說是個刺激好玩的地方，
需要時也可以當作地墊或是椅凳，
變化出多種用途。

材料

40cm 長的拉鍊 15 條

厚棉布

3cm 厚的泡棉

一些四合釦，包括公釦和母釦

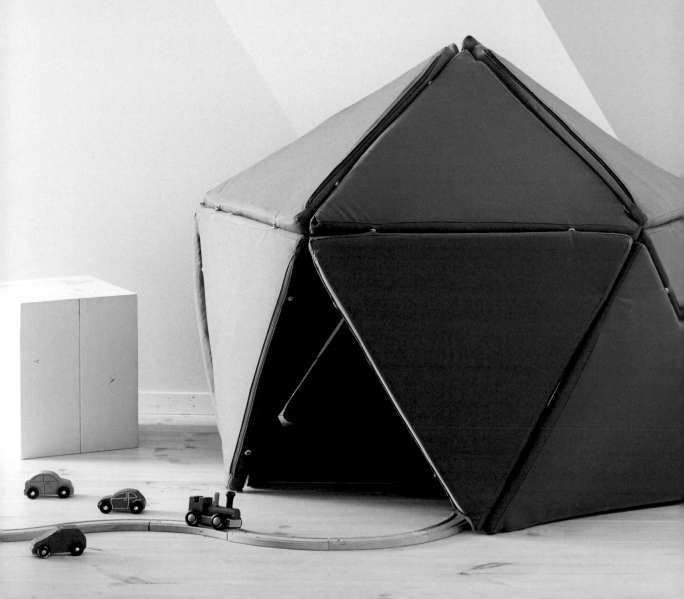

發揮創造力，將喜愛的顏色集合到畫框裡，
你也可以創造大膽的山形圖樣，
比如將紙張剪成波浪般的形狀，
或者有著銳利邊緣的鋸齒狀。

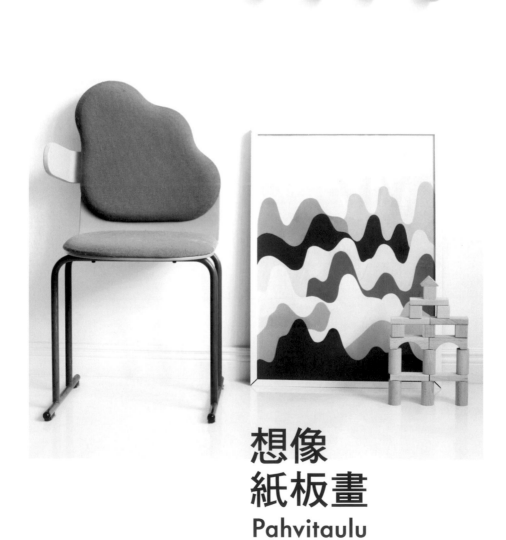

想像
紙板畫
Pahvitaulu

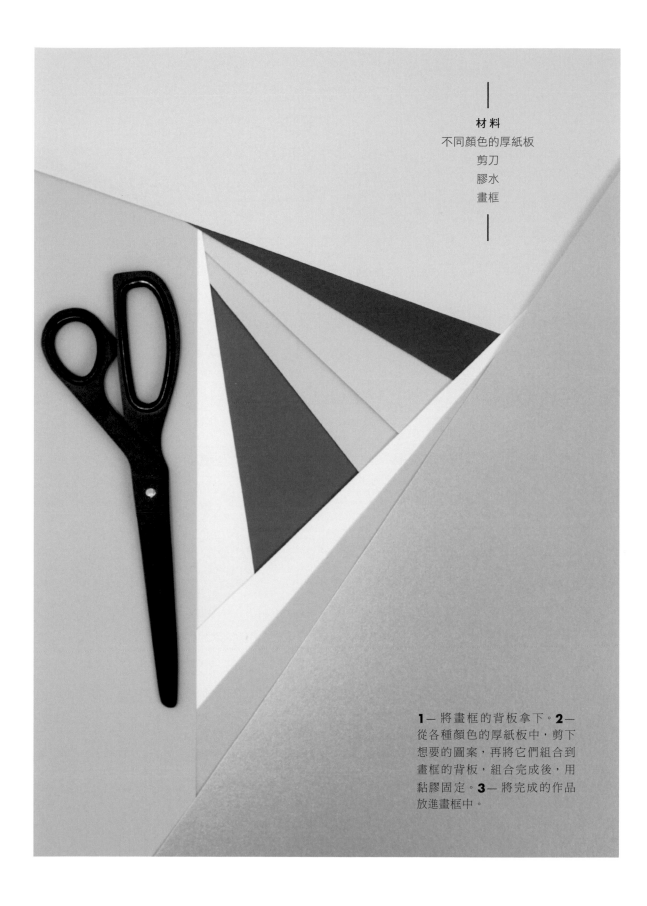

材料
不同顏色的厚紙板
剪刀
膠水
畫框

1— 將畫框的背板拿下。**2**—
從各種顏色的厚紙板中，剪下
想要的圖案，再將它們組合到
畫框的背板，組合完成後，用
黏膠固定。**3**— 將完成的作品
放進畫框中。

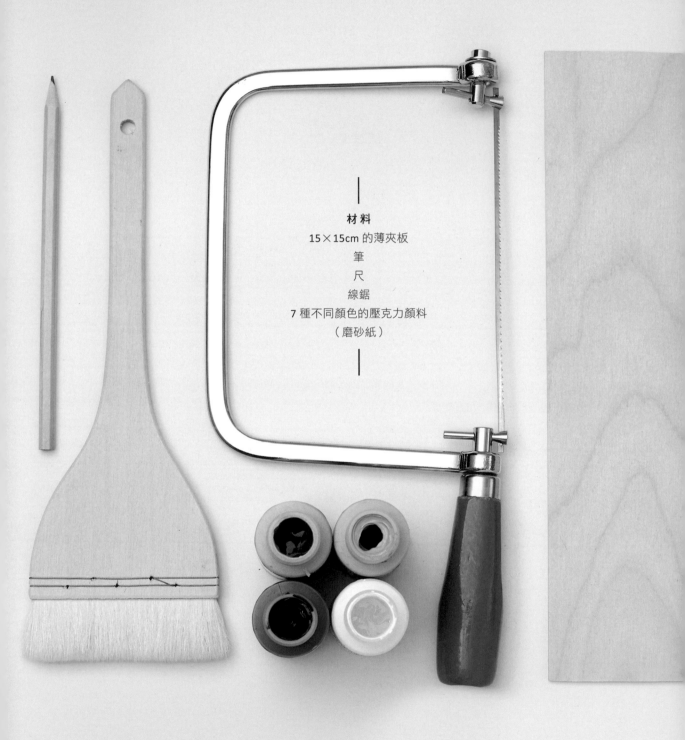

材料
15×15cm 的薄夾板
筆
尺
線鋸
7 種不同顏色的壓克力顏料
（磨砂紙）

傳統的中國七巧板遊戲，
自己製作也可以輕而易舉。

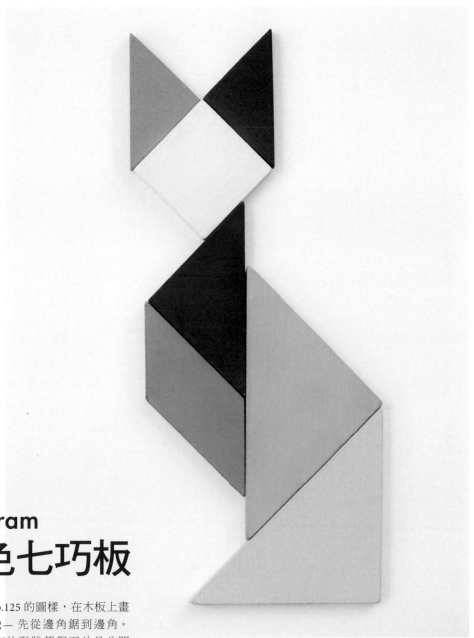

Tangram
彩色七巧板

1— 參照 p.125 的圖樣，在木板上畫好圖形。**2**— 先從邊角鋸到邊角。**3**— 當所有的形狀都鋸下並且分開後，用磨砂紙打磨切面，並且每一面都漆上不同的顏色。一面漆完後，要先靜置待乾，然後再漆另一面。等兩面都完全乾燥，就可以拿來玩囉！

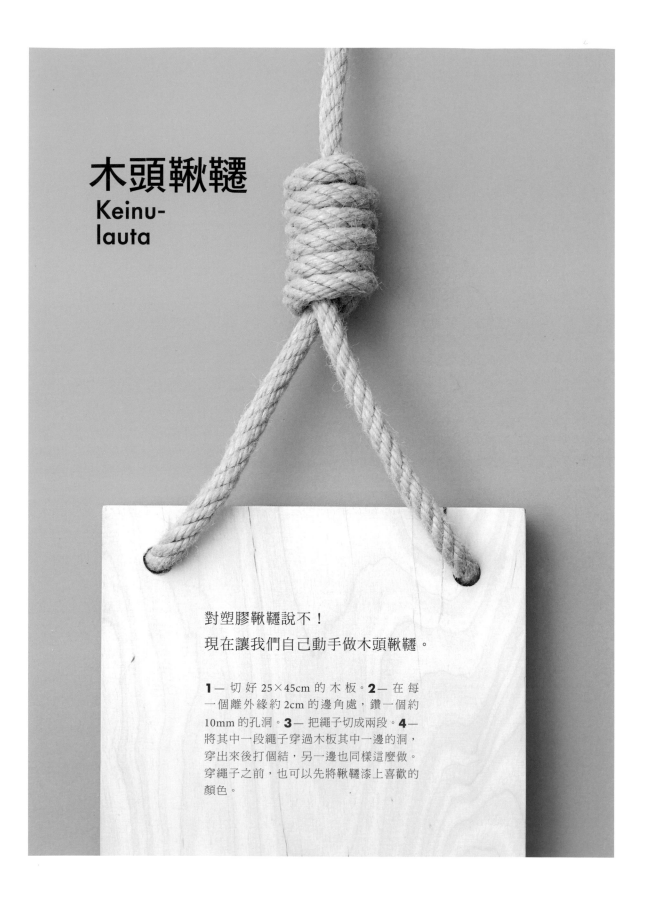

木頭鞦韆
Keinu-lauta

對塑膠鞦韆說不！
現在讓我們自己動手做木頭鞦韆。

1— 切好 25×45cm 的木板。**2**— 在每一個離外緣約 2cm 的邊角處，鑽一個約 10mm 的孔洞。**3**— 把繩子切成兩段。**4**— 將其中一段繩子穿過木板其中一邊的洞，穿出來後打個結，另一邊也同樣這麼做。穿繩子之前，也可以先將鞦韆漆上喜歡的顏色。

材 料

25×45cm 的夾板，
集成木板或是原木板都可以

大約 6m 長的粗繩子
（或是依照吊的高度決定）

鋸子

穿孔機

可參照p.85的
「30分鐘背心洋裝」

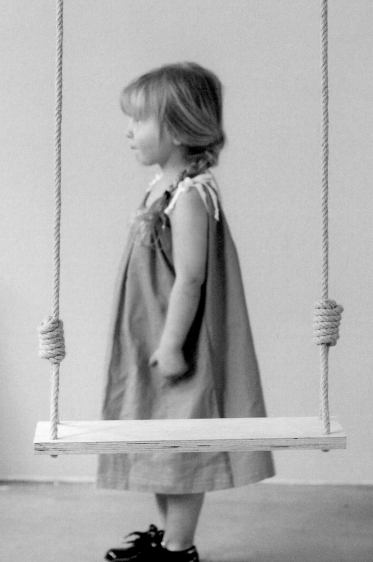

3

風格
tyyli

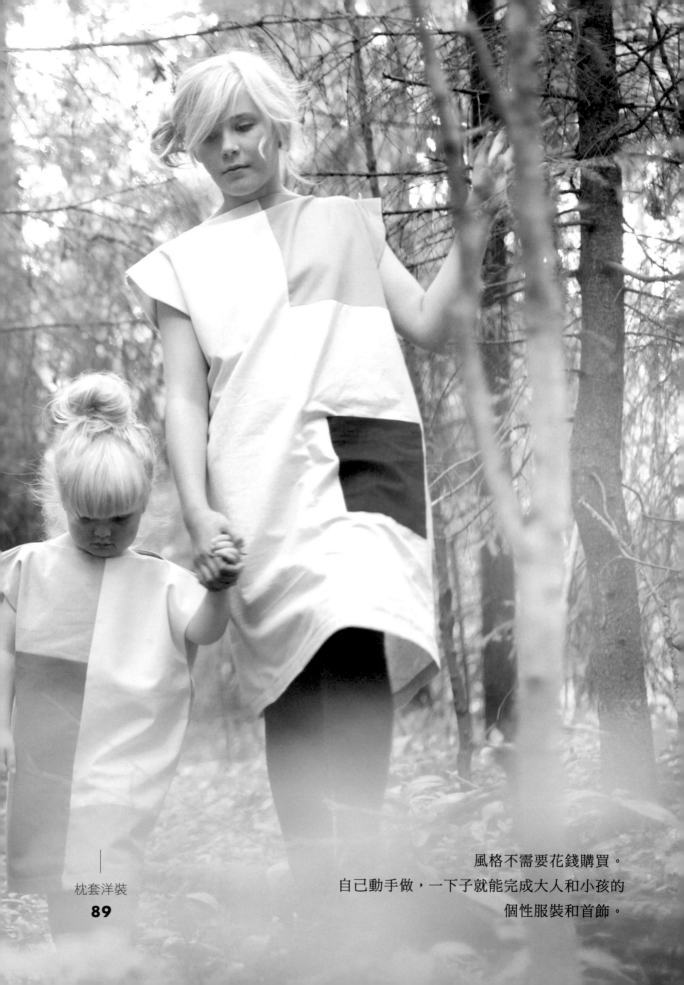

風格不需要花錢購買。
自己動手做，一下子就能完成大人和小孩的
個性服裝和首飾。

鋼管項鍊
Putkikoru

1— 把軟陶揉成不同形狀與顏色的球狀或橢圓狀，然後在中間做出可以讓鍊子通過的洞。建議可以用烤肉用的木棒來穿洞。**2**— 依照你所購買的軟陶包裝上的指示，將塑型好的軟陶放進烤箱烘烤。**3**— 用金屬切割器，把細鋼管切成適當的長度。**4**— 將細鍊穿過橡皮泥和細鋼管。**5**— 在頂端的地方接上中間環，防止鍊子從軟陶和鋼管中掉出來。**6**— 接上金色粗鍊，時尚風項鍊就完成了。

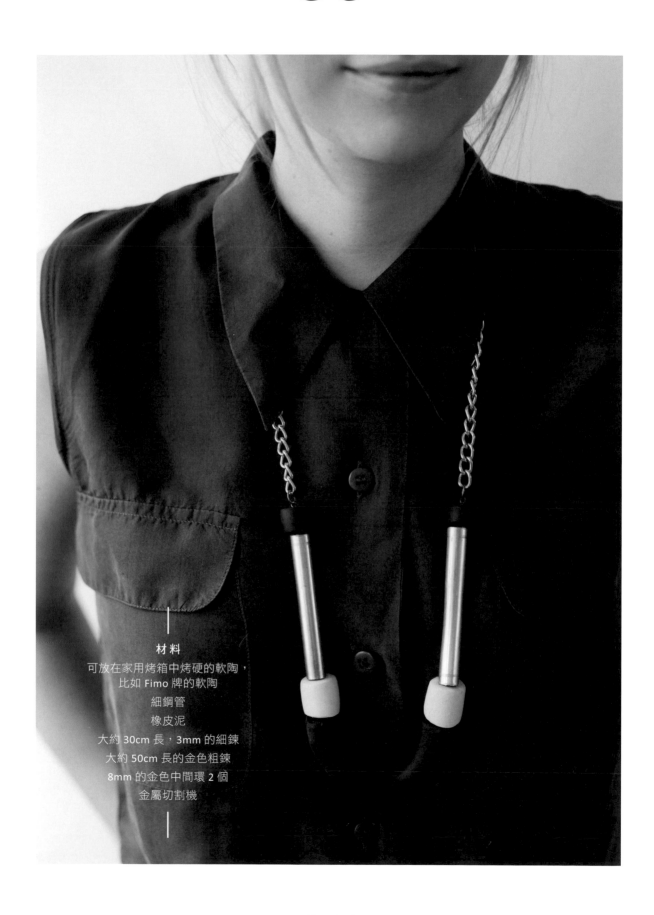

材料
可放在家用烤箱中烤硬的軟陶，
比如 Fimo 牌的軟陶
細鋼管
橡皮泥
大約 30cm 長，3mm 的細鍊
大約 50cm 長的金色粗鍊
8mm 的金色中間環 2 個
金屬切割機

冰淇淋提袋
Jätskikassi

1— 將印花布對折，正面相對（反面朝外）。**2—** 剪出 25×34cm 的尺寸，並在下方邊緣畫出圓角，可利用盤子輔助描出圓角，再依圓角邊緣剪下。**3—** 將布以距離邊緣 1 cm 縫份車縫，並用鋸齒縫（Z 字縫）收邊。**4—** 將布的上方往下折疊兩次收邊縫好（三折縫），折疊收邊的寬度約為 3cm，袋子最後的高度是 27cm。**5—** 將皮革切成 2 個 7×27cm 的長條狀，當作提袋的把手。**6—** 將皮革反面朝外對折，把長側邊縫起來成為管狀。依皮革材質，如果皮革本身不會綻線的話，就不必車縫收邊。**7—** 將皮革管翻轉過來，將它固定在提袋的上方收邊處。

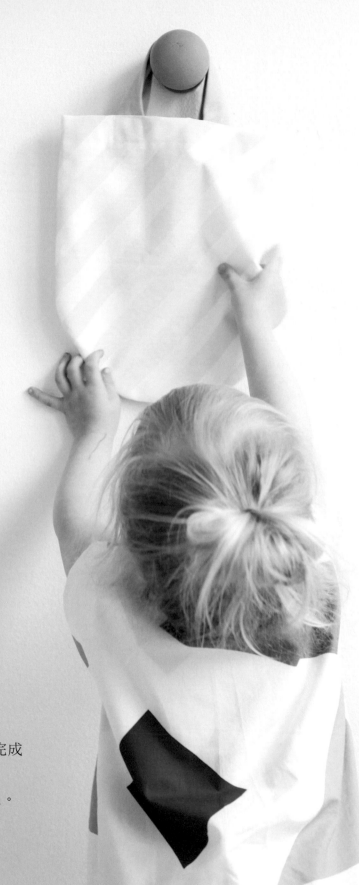

利用剩餘的碎布就可以完成
清新可愛的小孩提袋，
提袋的尺寸約 23×27cm。

可以快速完成的小背心，
隨時可以穿去參加宴會。
這件簡單的縫紉作品
就如同它的名字，
30 分鐘內就可搞定。
衣服的前面和後面一模一樣，
只要改變衣服的長度，
即使同樣的剪裁，
也能變化成上衣、洋裝、罩衫。

材 料
棉布
斜紋帶
剪刀
大頭針
縫紉機

1— 將棉布剪好 49×63cm 的尺寸，然後對折讓反面朝外。2— 依照圖示，在對折的布上量出三個插大頭針的點。上方的大頭針插點，就是平領口的起點，同時也是袖口的起點。3— 依照圖示，畫出領口和袖口，然後剪下。4— 洋裝的話（成品圖見 p.75 下方），邊緣可以不做任何更改，讓它呈直筒狀，也可以在腰際稍微往內收，以你想要的形狀剪下。5— 另外剪裁一塊同樣尺寸的布，讓衣服前後布料一模一樣。6— 在所有的袖口都縫上斜紋帶。7— 將領口往衣服的反面折 2cm，用熨斗熨平。如果布料無法熨得服貼美觀，也可以在邊緣略為修剪。將領口下折後縫起，縫出一條穿繩隧道，這個隧道最後可以讓可調整長度的肩帶通過。另一塊布也用同樣方式縫好。8— 把小背心的側邊縫起來。9— 決定下襬邊緣的長度，在布料的下方往內折兩次縫起收邊（三折縫）。10— 將斜紋帶縫出兩條 75cm 長的帶子，用針線將帶子穿過剛才做好的領口穿繩隧道。11— 套上洋裝，調整肩帶讓洋裝更合身就大功告成囉！

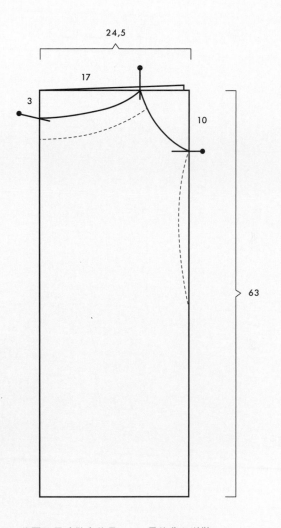

此圖示尺寸做出的是110cm長的背心洋裝

30分鐘
肩帶背心
Puolen tunnin tunika

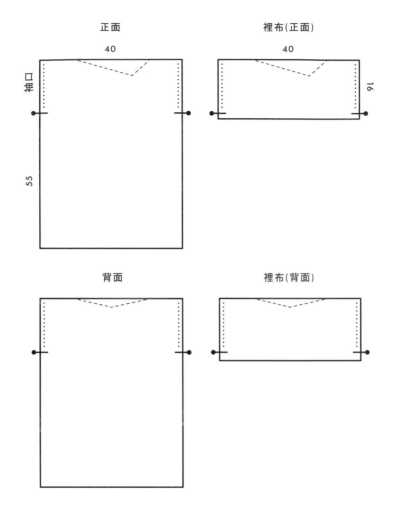

正面　　　　　　　　　　　裡布（正面）

40　　　　　　　　　　　　40

袖口

16

55

背面　　　　　　　　　　　裡布（背面）

此圖示尺寸做出的是100cm長的洋裝

枕套洋裝
Tyynyliinamekko

1— 將布料剪裁成兩片 55x40cm 的布片。如果你想做的是拼布洋裝，可把正面和背面的布片，都先以拼布方式縫製成長方形。**2**— 剪裁兩片裡布，寬度 40cm，長度則比你想要的袖口高度多 2cm。p.89 照片中的裡布高度是 16cm。**3**— 裡布的其中一個長邊用 Z 字縫收邊，這一邊可以在裙裝內自然下垂擺動。**4**— 將兩片裡布正面相對，反面朝外，一片縫在裙裝的正面內部，另一片縫在裙裝的背面內部。將裡布的兩個短側邊互相縫在一起，翻回正面後就會成為整齊的袖口。**5**— 將領口裁剪成想要的形狀，例如長形船狀領口，或者是不規則的 V 形領口。將自己想要的形狀畫在正面和背面的布上，依圖剪下，然後將裡布和外側的布料縫在一起。**6**— 將布料翻回正面，並將邊緣整平。**7**— 現在可以將正面和背面的布縫在一起。將兩片布正面相對、反面朝外，從肩膀處疏縫起來，試著調整找出適合的領口尺寸。決定領口尺寸之後，將正面和背面的布縫起來，領口寬度大約 7 〜 10cm。**8**— 最後將側邊從袖口下方縫起來，並依照自己想要的長度，將裙襬下方往內收邊（Z 字縫）。

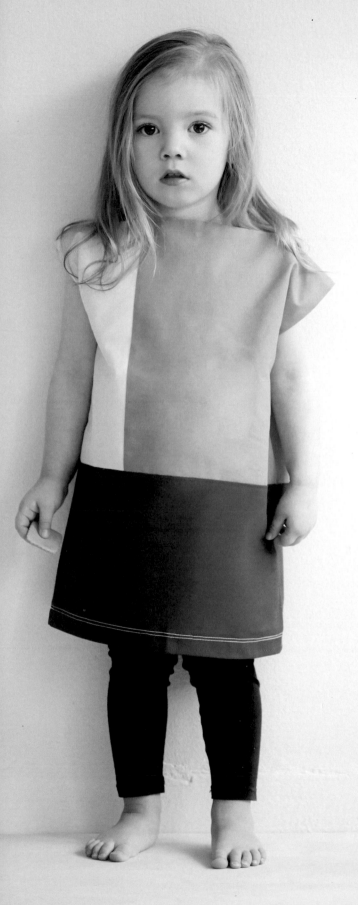

這款洋裝的樣式就跟枕套一樣簡單。
洋裝可以快速完成，
尺寸也可以依照自己的品味和需求決定。
當然可以做成單色的，
不過玩顏色與形狀搭配遊戲，
才是這件衣服最有趣之處呀！
最後再將洋裝正面和背面，
如同玩拼布一樣縫製起來就完成了。

材料
一些不同色彩的單色棉布
縫紉機

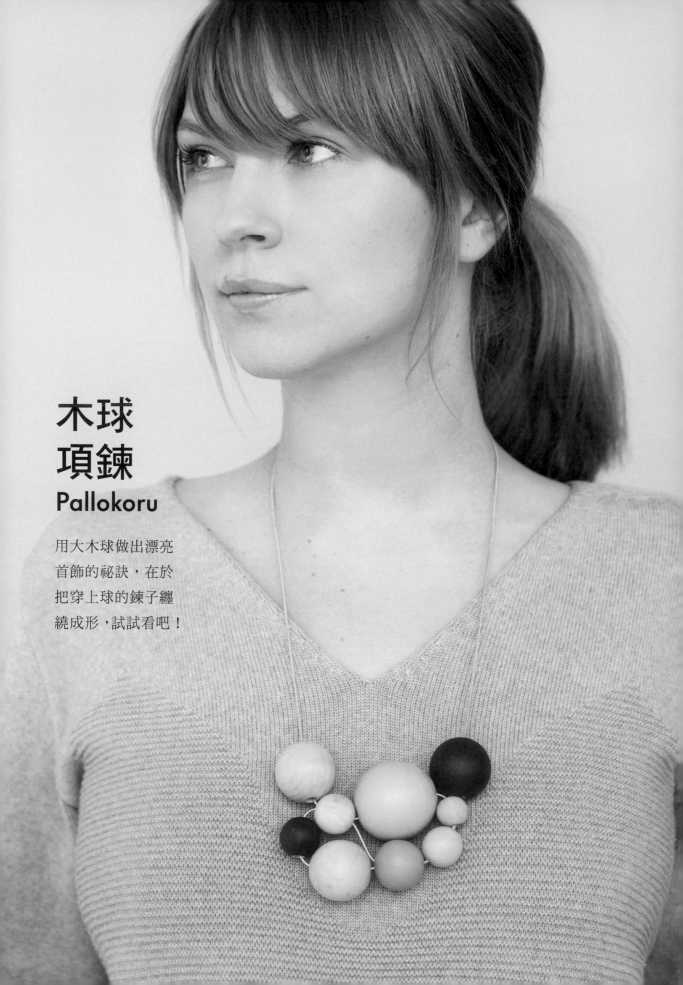

木球
項鍊
Pallokoru

用大木球做出漂亮
首飾的祕訣，在於
把穿上球的鍊子纏
繞成形，試試看吧！

材料

不同尺寸的穿孔木球

大約 120cm 長的金色鍊子

鏈條鎖

壓克力顏料

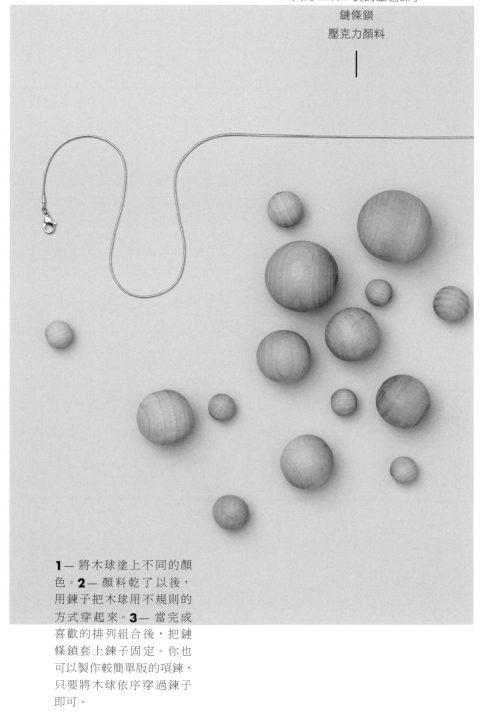

1— 將木球塗上不同的顏色。**2**— 顏料乾了以後，用鍊子把木球用不規則的方式穿起來。**3**— 當完成喜歡的排列組合後，把鏈條鎖套上鍊子固定。你也可以製作較簡單版的項鍊，只要將木球依序穿過鍊子即可。

宴會圓領
Juhlakaulukset

在日常使用的普通 T 恤，
加上宴會圓領，
馬上變身為宴會裝。

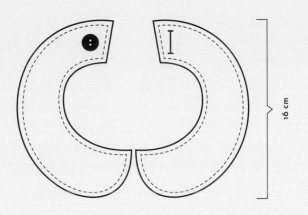

16 cm

材料
棉布
釦子
縫紉機

1— 將上方版型放大到你想要的尺寸。上方版型中的圓領，單邊的高度約為 16cm。**2—** 選兩塊不同顏色的棉布，兩塊布分別以正面相對的方式各自對折，然後依照版型剪好。**3—** 將對折的布分別以距離邊緣 1cm 縫份車縫，但是記得要留一個小翻口，以便待會翻面。**4—** 將圓領翻到正面，用熨斗把布的邊緣熨平。如果布料太硬，無法使圓弧處熨燙得平順，你可以試著在布邊裁剪弧邊牙口*，不過記得不要剪得太深。**5—** 以藏針縫將翻口縫起來，同時在兩片用作圓領的布連結處中間，縫兩針接起來。**6—** 標示出鈕釦和釦眼的位置，用手縫上鈕釦，再用機器做出釦眼。這樣頸部就有了優美的裝飾，可以出發去參加宴會囉！

* 可參照 p.127 的說明

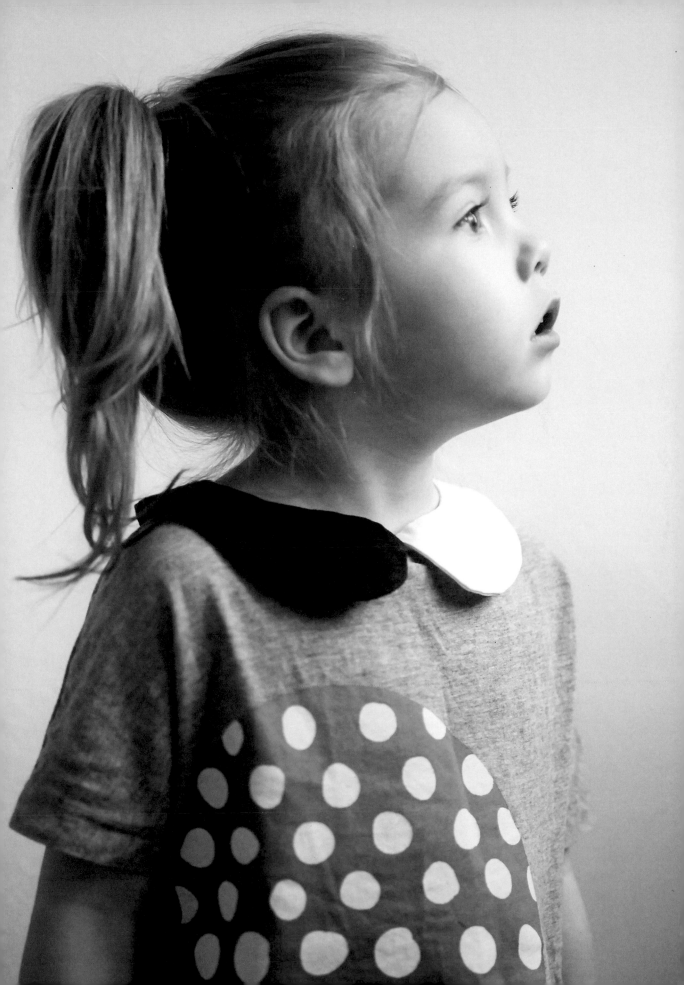

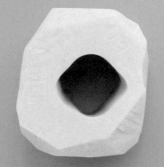

材料

可放在家用烤箱中烤硬的軟陶,比如
Fimo 牌的軟陶,選幾種不同的顏色。
大約 1m 長、8mm 粗的黑色尼龍繩

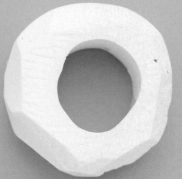

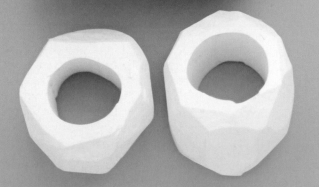

石頭狀項鍊
Kiviset koru

1— 將軟陶做成各種不同的形狀,並在每個捏塑好的軟陶中間,全都穿一個可以讓繩子穿過的穿繩孔。**2**— 依照你所購買的軟陶包裝上的指示,將塑型好的軟陶放進烤箱烘烤。**3**— 在軟陶變硬、但仍然溫熱的時候,小心地取出,用小刀或尖刀將表面削出不同的角度。**4**— 將繩子穿過這些軟陶的穿繩孔。**5**— 小心地將尼龍繩的兩端放在蠟燭上融化。將融化的尼龍繩兩端黏起,謹慎地將它們纏繞在一起。如果需要的話,可以藉助像湯匙,將尼龍繩的連結處放在桌上壓實,再靜置待涼。

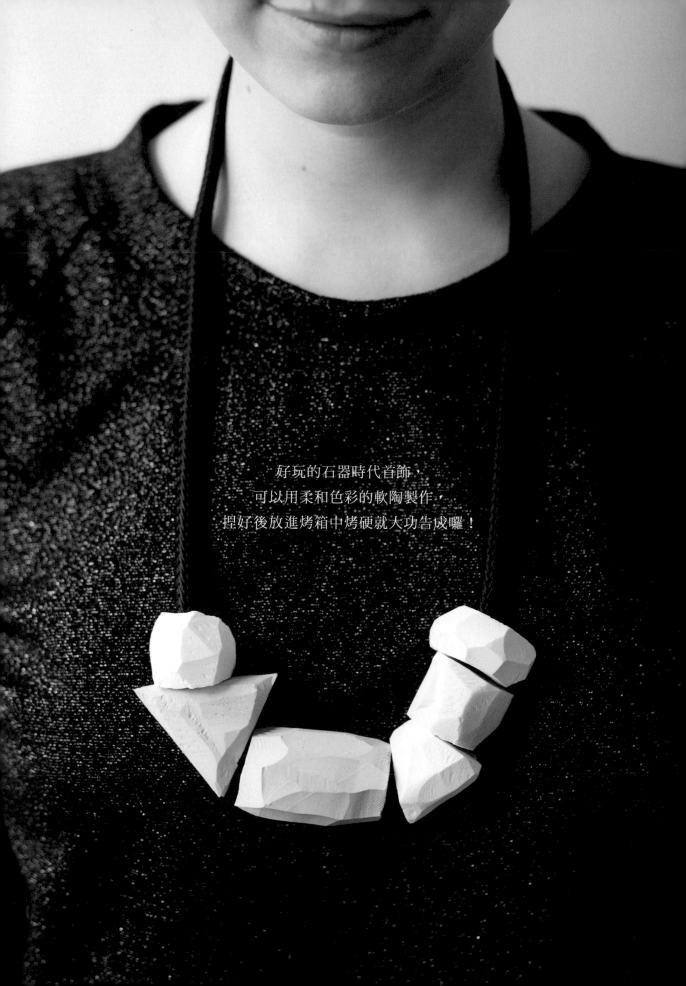

好玩的石器時代首飾，
可以用柔和色彩的軟陶製作，
捏好後放進烤箱中烤硬就大功告成囉！

4

收納
säilytys

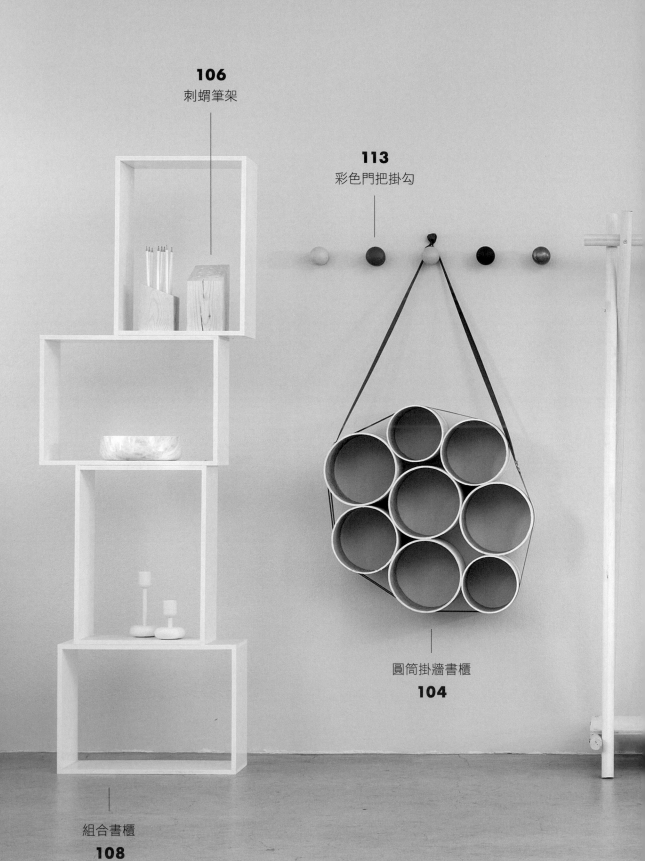

106
刺蝟筆架

113
彩色門把掛勾

圓筒掛牆書櫃
104

組合書櫃
108

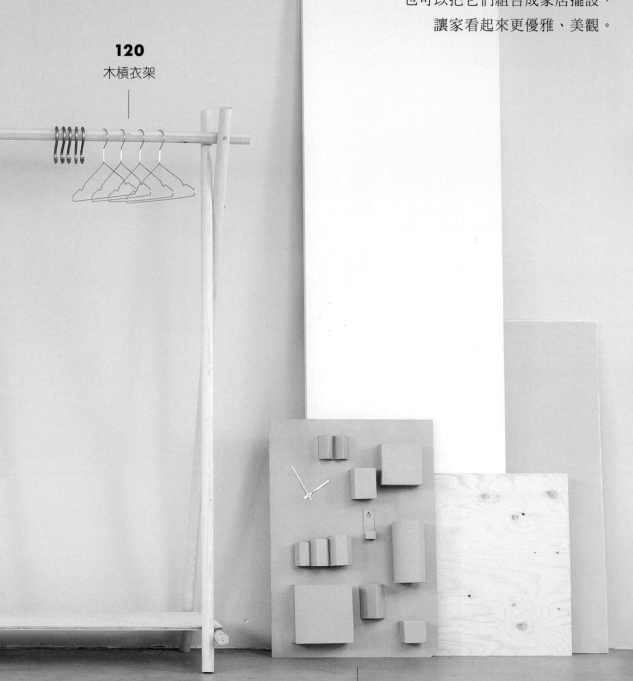

每件物品都有屬於自己的小窩。
成功的收納方案，
可以將物品收藏得很有美感，
也可以把它們組合成家居擺設，
讓家看起來更優雅、美觀。

120
木槵衣架

牆上收納盒
119

壁貼彩色門
Teippiovet

材料
面板光滑的櫃子、抽屜或是系統櫃
DIY 壁貼或牆身圖案貼紙
美紋膠帶
平面羊毛刷

1— 將壁貼剪成和櫃子門尺寸一樣的紙捲。使用地毯切割刀和長形的金屬尺,可以裁切得非常整齊。**2**— 從壁貼的上方,將背紙以同寬度往下撕開 2cm。**3**— 將壁貼貼在櫃門上試試看,確認貼紙貼正,不會貼到一半歪一邊。**4**— 用平面羊毛刷幫忙,慢慢地將壁貼捲開,並小心將黏貼面貼到櫃門上。先從中間開始,再往兩側黏過去。依照壁貼的材質,有些貼紙可以使用少量的水和洗潔精中和後幫助黏著,如果是用這種材質的話,可用一個噴霧器容量的水加上兩滴洗潔精,混合好後噴在櫃門面和壁貼的貼面上來操作。利用這種方式,壁貼可以在門面上更順利地移動,也可以減少黏貼過程中產生氣泡。**5**— 完成的壁貼門面,可以用熱風讓它黏得更為穩固。如果家裡沒有熱風槍,也可以用一般的吹風機取代。操作時,一開始要先從遠距離、低溫開始嘗試,測試看看壁貼的接受度。總之,壁貼實際上的黏貼方式,依各品牌商品略有不同,得看製造商提供的使用說明為主。

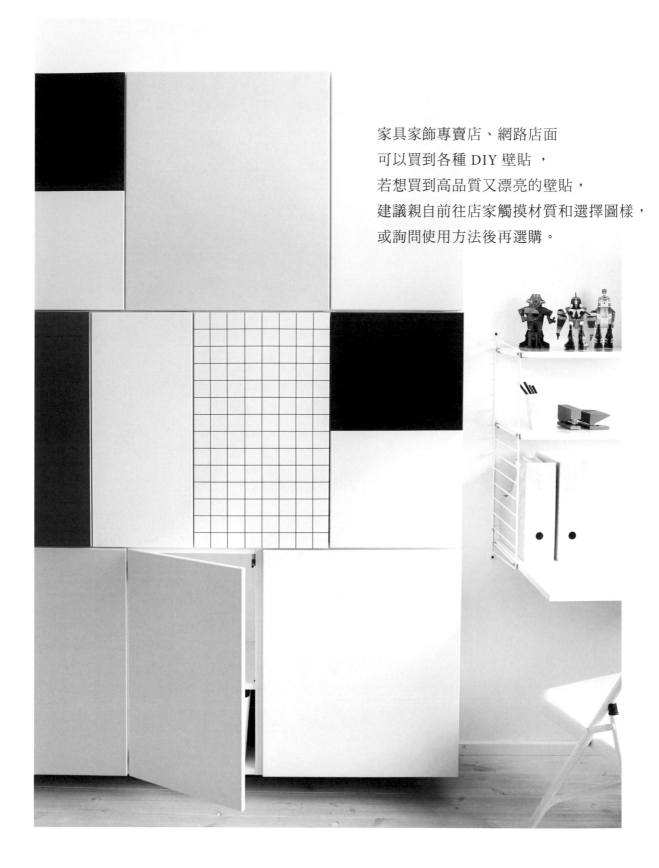

家具家飾專賣店、網路店面
可以買到各種 DIY 壁貼，
若想買到高品質又漂亮的壁貼，
建議親自前往店家觸摸材質和選擇圖樣，
或詢問使用方法後再選購。

羊毛置物盒
Huopavasu

這個簡單的羊毛置物
盒的創意,來自烘焙
坊的折疊式包裝盒,
我們一起來試試。

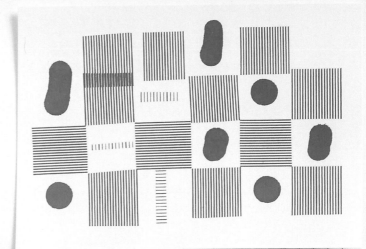

材料

手工藝用的厚羊毛氈或
厚不織布
剪刀
地毯切割刀
砧板

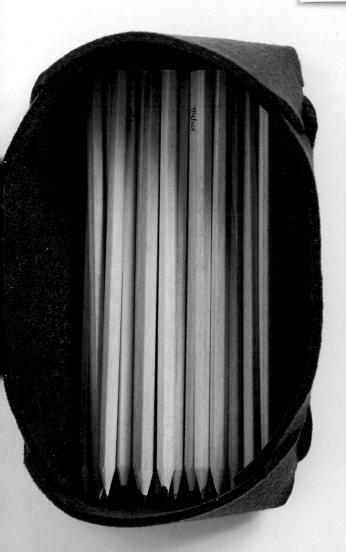

1— 在羊毛氈上畫出包裝盒展開的形狀，或是參照 p.124 的版型。**2**— 用剪刀沿線剪下，比較難剪的部分，可以放在砧板上，用地毯切割刀小心地操作。**3**— 將置物盒組裝起來，尺寸則依照個人的需求來調整。置物盒裡可以存放辦公桌的用品、玩具，或者其他重要物品，是收納的好幫手。

圓筒掛牆書櫃
Lieriöhylly

對於有些印刷工廠、紙張公司來說，
大型紙筒是日常垃圾。
打個電話，跟他們要些錐形紙筒。
一個人的垃圾，
說不定可是另一個人的寶貝喔！

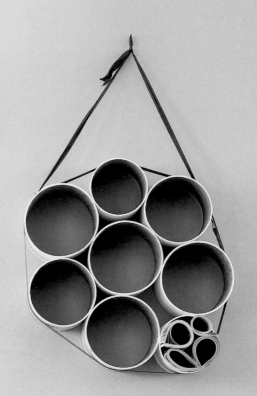

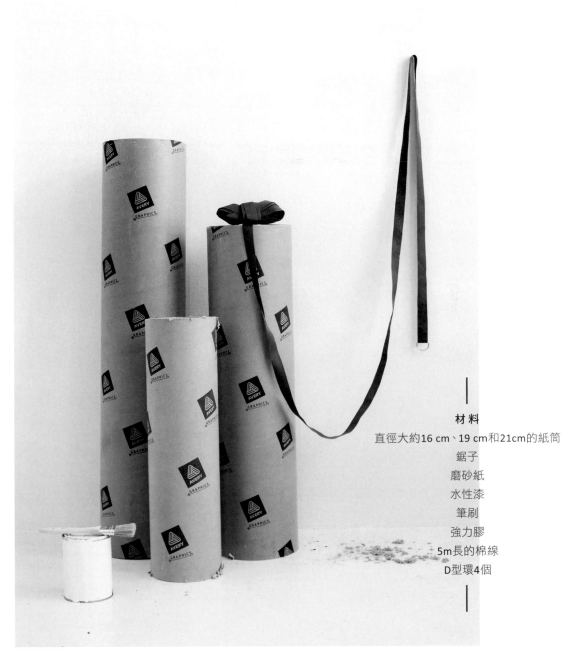

材料

直徑大約16 cm、19 cm和21cm的紙筒
鋸子
磨砂紙
水性漆
筆刷
強力膠
5m長的棉線
D型環4個

1— 將紙筒鋸成八份,每一份約 20cm 長。為了使切鋸的過程更容易操作,可以先在圓筒的周圍畫輔助線,沿著線切鋸圓筒才能呈現直筒狀,接著用磨砂紙打磨切鋸面。**2**— 將每個紙筒的外層都漆上喜歡的顏色。建議用比較容易乾的水性漆,而且也比較持久。**3**— 將晾乾的紙筒放在地上,排列組合成想要的形狀,再以強力膠互相黏結。**4**— 等強力膠乾了以後,將書櫃立起來,用堅韌的棉線繞在紙筒組合書櫃的周圍綁起來。先將棉線剪成兩段,其中一段綁在紙筒組合書櫃的前端邊緣,並用 D 型環綁緊。接著將另一段棉線繞紙筒組合書櫃的後端外圍一圈,再用 D 型環綁緊,後面這條線要留的線頭比較長,而且綁緊的部位,要與前端那條線的位置不同。長的這條線,做成可以吊在牆上的吊帶。當前端和後端都有棉線固定時,就能讓這個掛牆書櫃保持垂直狀,不會往前或往後傾倒。

刺蝟筆架
Kynäsiili

將木塊鋸成當年木工課中、
那曾製作的懷舊刺蝟筆架，
不過這個當然是較有現代風的版本囉！

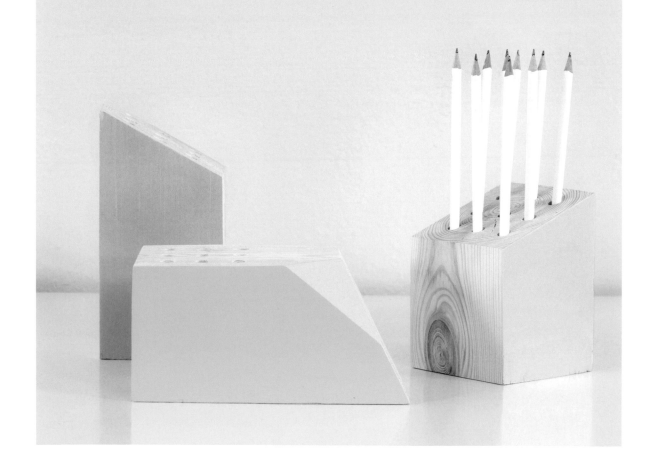

朋友
幾個 10×10cm 的木塊
鋸子
夾鉗工具
穿孔機
10mm 的鑽頭
美紋膠帶
磨砂工具
木器漆

1— 鋸出你想要的筆架大小，照片中的刺蝟筆架，高度大約 15～20cm。2— 依個人的喜好，標出九個等距的洞。洞不要離邊緣太近，這樣木頭才不會在鑽洞時裂開。3— 用夾鉗固定住木頭底部，鑽洞時木頭才會固定在原地。4— 用美紋膠帶在鑽頭上標出你想要鑽的深度。這個作品中的洞，深度大約 7cm。5— 將鑽頭對準事先描好的位置，找朋友來幫忙。兩個人一起看，確認鑽頭是垂直地往下鑽，不然之後筆放進去，會歪成各種角度。將九個洞都鑽好。6— 在筆架上設計喜歡的裝飾斜角，用鉛筆先把邊緣描好。這裡要注意的是，不可鋸得太靠近剛才鑽好的洞。7— 把剛才畫的斜角鋸掉，清除鋸面的碎屑。8— 用磨砂紙磨打磨（磨齊）每個鋸邊。如果使用的是粗糙表面的木材，磨砂機可以幫上大忙。9— 用美紋膠帶框出你想畫的圖案的邊緣（框在想畫的圖案四周），然後用筆刷刷上足量的木器漆。注意不要一次上太多量，以免漆滴流下來。刷完後讓它靜置一會，再撕下膠帶，然後依你所購買的木器漆包裝上的指示說明，靜置放乾。

書櫃可以自己鋸，
也可以去木工行請人鋸好，
這樣在家裡只需要釘子、螺絲，
再加上一罐顏料就可以完成作品了。

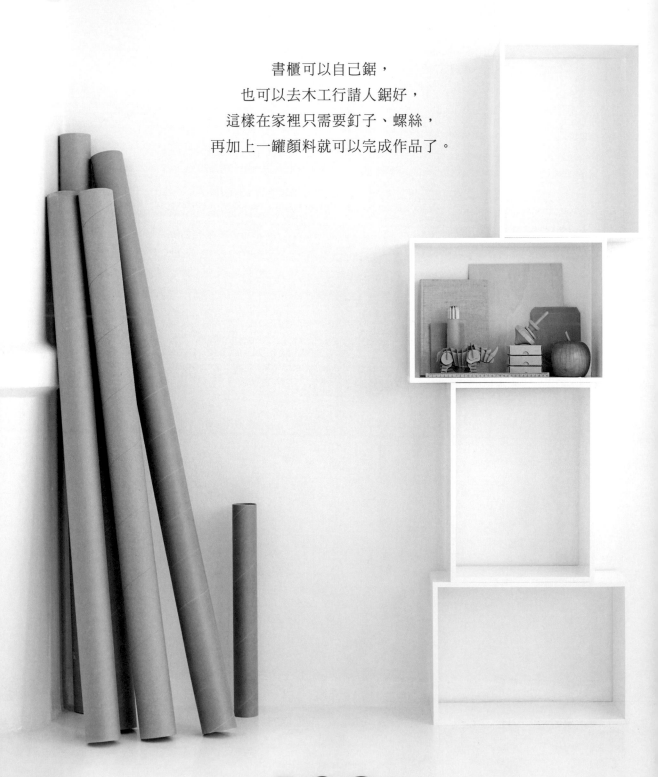

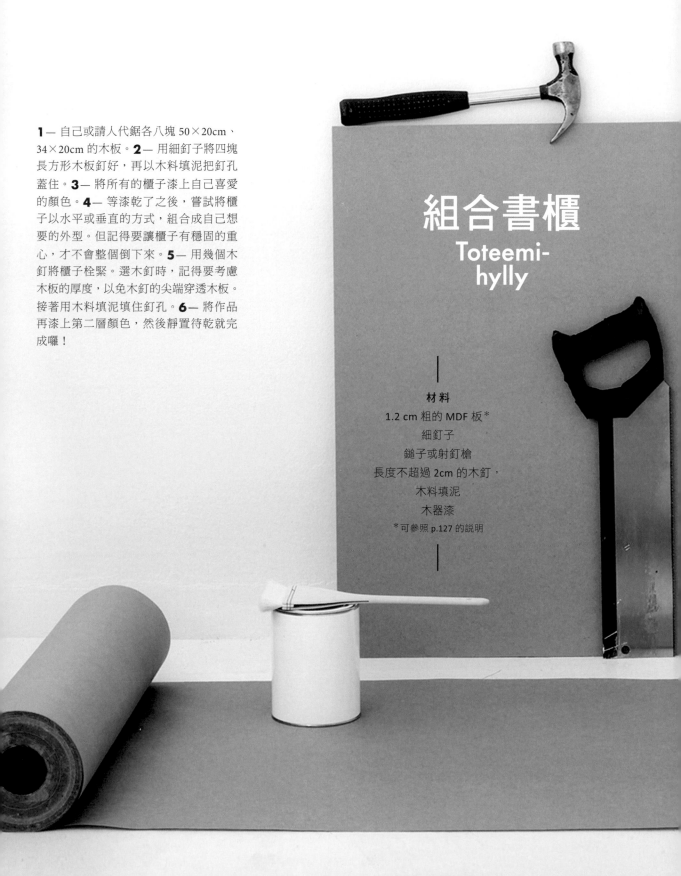

1— 自己或請人代鋸各八塊 50×20cm、34×20cm 的木板。**2**— 用細釘子將四塊長方形木板釘好，再以木料填泥把釘孔蓋住。**3**— 將所有的櫃子漆上自己喜愛的顏色。**4**— 等漆乾了之後，嘗試將櫃子以水平或垂直的方式，組合成自己想要的外型。但記得要讓櫃子有穩固的重心，才不會整個倒下來。**5**— 用幾個木釘將櫃子栓緊。選木釘時，記得要考慮木板的厚度，以免木釘的尖端穿透木板。接著用木料填泥填住釘孔。**6**— 將作品再漆上第二層顏色，然後靜置待乾就完成囉！

組合書櫃
Toteemi-hylly

材料
1.2 cm 粗的 MDF 板*
細釘子
鎚子或射釘槍
長度不超過 2cm 的木釘，
木料填泥
木器漆
*可參照 p.127 的說明

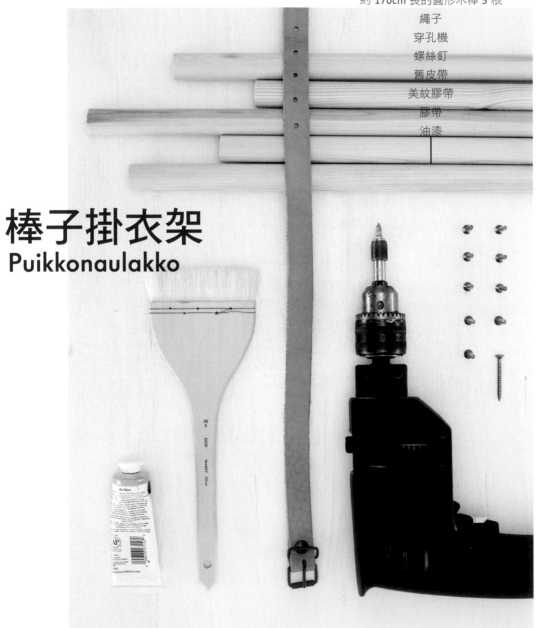

材料
直徑約 3cm，
約 170cm 長的圓形木棒 5 根
繩子
穿孔機
螺絲釘
舊皮帶
美紋膠帶
膠帶
油漆

棒子掛衣架
Puikkonaulakko

將木棒用皮帶綑綁成衣架，並調整一下角度和形狀，沒有比這個做法更容易的衣架了。

1— 將木棒從大約 140cm 的高度處靠在一起。可以用繩子幫忙，當木棒的木腳位置在地上排成等邊的五邊形時，上端用繩子拉緊。2— 利用螺絲，將每一根木棒和緊鄰木棒的連接處栓緊。3— 把繩子鬆開，用舊皮帶蓋住螺絲鑽孔的痕跡並綑綁緊。4— 用美紋膠帶框出木棒底端約 15cm 高的長度。從膠帶底部開始上漆，等上完後靜置放乾，最後撕下膠帶就完成了。

彩色門把掛勾
Seinänupit

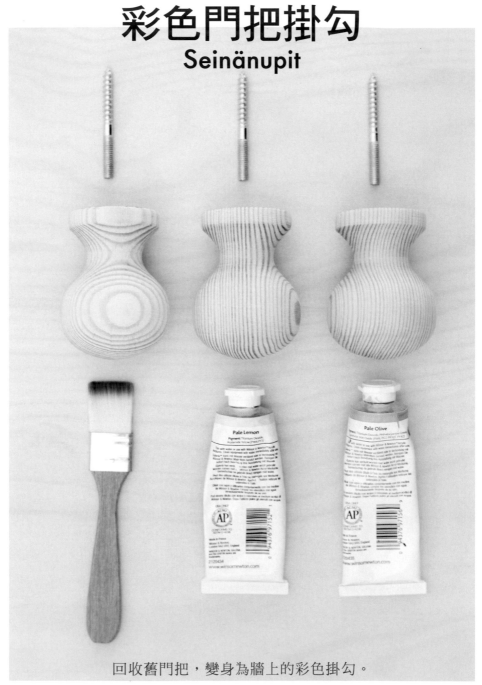

回收舊門把，變身為牆上的彩色掛勾。

這個作品特別適合使用芬蘭桑拿房的舊門把，
傳統桑拿房的門把，裡面都已經有既有的螺紋，
用在這裡再適合不過了。

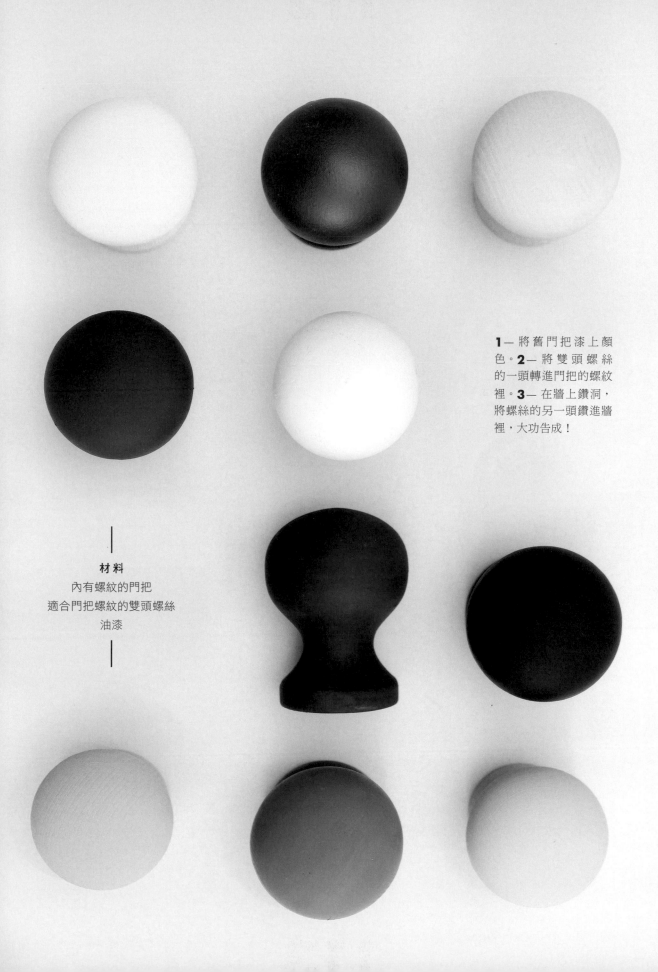

1— 將舊門把漆上顏色。**2**— 將雙頭螺絲的一頭轉進門把的螺紋裡。**3**— 在牆上鑽洞，將螺絲的另一頭鑽進牆裡，大功告成！

材料
內有螺紋的門把
適合門把螺紋的雙頭螺絲
油漆

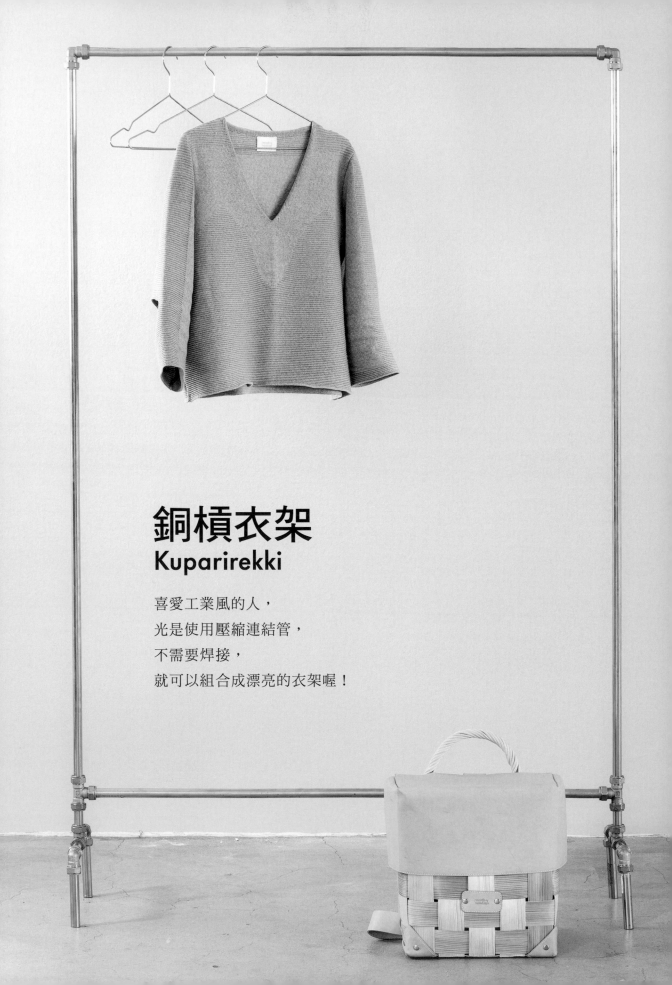

銅槙衣架
Kuparirekki

喜愛工業風的人，
光是使用壓縮連結管，
不需要焊接，
就可以組合成漂亮的衣架喔！

—

材料

共 570cm，18mm 粗的銅槓

18mm 粗的 T 形壓縮連結管 4 個

18mm 粗的邊角壓縮連結管 6 個

金屬切割器

—

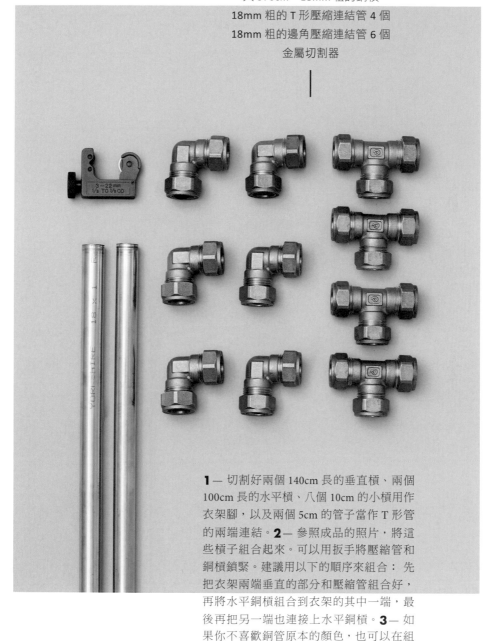

1— 切割好兩個 140cm 長的垂直槓、兩個 100cm 長的水平槓、八個 10cm 的小槓用作衣架腳，以及兩個 5cm 的管子當作 T 形管的兩端連結。**2**— 參照成品的照片，將這些槓子組合起來。可以用扳手將壓縮管和銅槓鎖緊。建議用以下的順序來組合：先把衣架兩端垂直的部分和壓縮管組合好，再將水平銅槓組合到衣架的其中一端，最後再把另一端也連接上水平銅槓。**3**— 如果你不喜歡銅管原本的顏色，也可以在組合完成後，再自己上色。

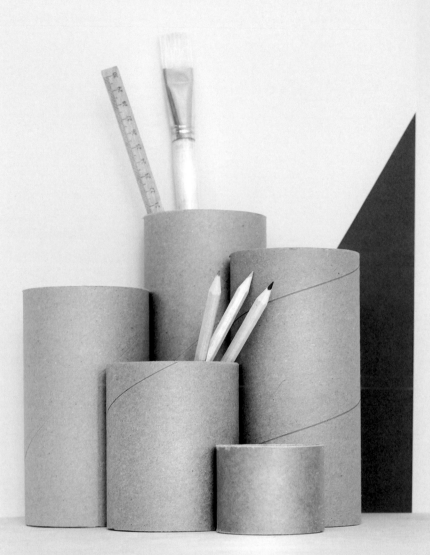

材料

海報紙筒、用完的衛生紙
或餐巾紙筒
膠水
線
鋸子
油漆或噴漆
厚紙板或厚圖畫紙

等著被回收的海報紙筒，
以及衛生紙紙筒，
運用想像力，
即將重新誕生為筆筒。

卡其圓筆筒
Kynäteline

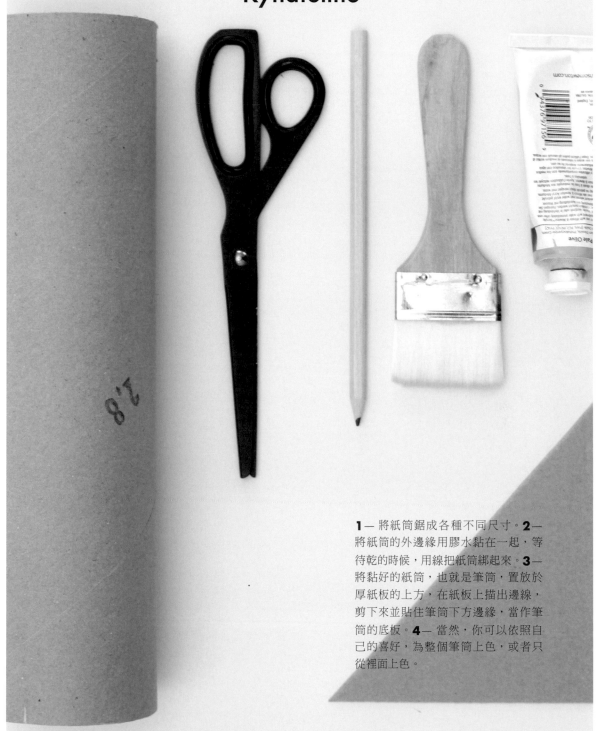

1— 將紙筒鋸成各種不同尺寸。**2**— 將紙筒的外邊緣用膠水黏在一起，等待乾的時候，用線把紙筒綁起來。**3**— 將黏好的紙筒，也就是筆筒，置放於厚紙板的上方，在紙板上描出邊線，剪下來並貼住筆筒下方邊緣，當作筆筒的底板。**4**— 當然，你可以依照自己的喜好，為整個筆筒上色，或者只從裡面上色。

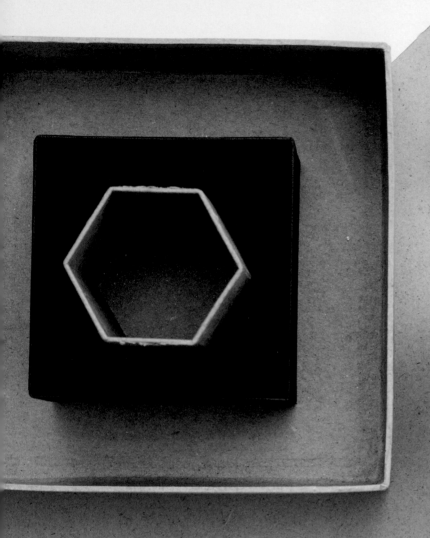

材 料
畫框的背板或是夾板，
大約 50×70cm
空罐頭
各種紙盒、紙箱
掛勾
時鐘指針和機芯
膠水
噴漆

1— 先在紙板上，將空罐頭、紙盒紙箱等舊物品，依照你想要的位置設計放置好，然後替時鐘指針穿一個孔洞。**2—** 將空罐頭黏在紙板上，靜置放乾。**3—** 用噴漆將收納盒上的東西都噴上同一種顏色。**4—** 最後，將時鐘機芯和畫框掛勾固定好位置。

收納盒可放在家門口、辦公室、廁所、車庫，
隨意放襪子、首飾、藥品。
你可以依照收納盒的使用目的，
選擇一些小型盒子、或幾個大的盒子。
而製作材料，建議利用回收的舊箱子或罐子。

牆上收納盒
Seinä-lokerikko

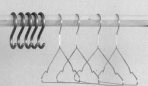

木槾衣架
Puurekki

—

材料

共 860cm，直徑約 4cm 的圓木棍

6mm 長的木釘 14 個

鋸子

磨砂紙

穿孔機

35x110cm、15mm 厚的夾板

—

把東西放整齊吧！
當你覺得四周一片混亂時，
處理的方案常常�±手可及。
相信自己動手組合這個衣架，
比去店裡買一個類似的還要實用。

1— 將木棍鋸成兩根 40cm 長、四根 170cm 長
（取決於衣架高度），以及一根 100cm 長的
棍子，然後用磨砂紙打磨切鋸邊。**2**— 將其
中兩根長棍（170cm）平放在地上，並且沿著
水平棍（40cm）的邊緣，大約離長棍棍腳底
端 10cm 的地方鑽洞。記得要仔細測量，讓兩
邊棍子在同樣的高度栓緊。接著拿另外兩根長
棍和另一根水平棍，以同樣的方式組合在一
起。**3**— 將其中一根長棍的上方和另一根長
棍交叉，用木釘鎖在一起，讓上方呈現 V 字
形。另一側的兩根長棍也用同樣的做法操作，
並且仔細測量，確定洞是穿在一樣的高度上。
4— 將 100cm 長的木條架在衣架兩端的中間，
用木釘固定好。**5**— 最後，將夾板以水平方
式栓在衣架下方的水平短棍上就成了。

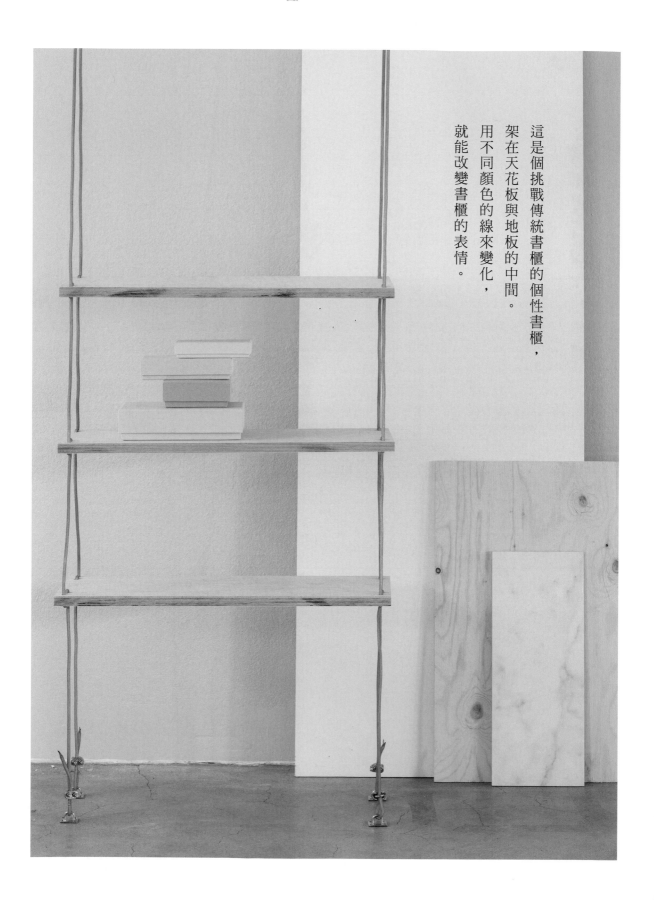

這是個挑戰傳統書櫃的個性書櫃，
架在天花板與地板的中間。
用不同顏色的線來變化，
就能改變書櫃的表情。

材料

8mm 粗的繩子或編織電線
總共約需 12m，或是依照書櫃
擺放的空間高度而定
18mm 厚的樺木夾板或綜合夾板
鋸子
6mm 的電纜鎖 8 個
5mm 的環板 8 個
螺絲

彩線書櫃
Naruhylly

1— 自己鋸或到木材行請人代鋸三塊 60x30cm 的木板。大部分的 DIY 五金店、木材行，都可以接受客訂尺寸的木板。**2**— 在每一片木板的短邊角落，都穿三個 8mm 的小洞，小洞彼此相鄰並間隔 1cm，同時也與木板邊界距離 1cm。**3**— 把繩子分成四段，每段 3m。**4**— 將繩子穿過每一片木板邊緣的洞，每個角落都穿成 S 形。在為下一層木板穿洞之前，兩片木板之間要留 30cm 的間隔。**5**— 當所有的書櫃木板都放置定位後，在櫃子最上方，將每一根繩子都穿進一個環板，同時用電纜鎖固定住每條繩子上繞好的繩結，然後鎖緊。**6**— 將四個環板釘進天花板。**7**— 當書櫃從天花板垂吊下時，可依照個人需求調整每塊木板的高度。**8**— 將四個環板釘進地板裡。把書櫃下方的繩子穿過電纜鎖，並穿進環板，再用電纜鎖將繩子拉緊固定就完成了。

版型和圖樣
Kaavat

木鍋墊 – p.19

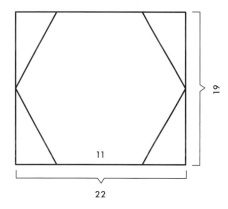

19

11

22

貓咪金字塔 – p.28

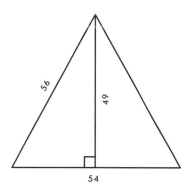

56

49

54

羊毛置物盒 – p.103

幾何棚屋 – p.68

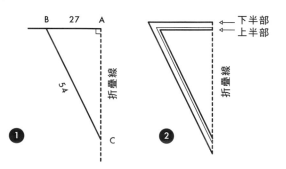

B 27 A

54

折疊線

①

下半部
上半部

折疊線

②

③

拉鍊

④

− +

+ −

− +

⑤

折疊線

3

⑥

大三角形完成的樣子，
這是三角形的下半部。

⑦

54

3

+ −

完成的三角枕

⑧

版型和圖樣
Kaavat

娃娃傀儡 p.52

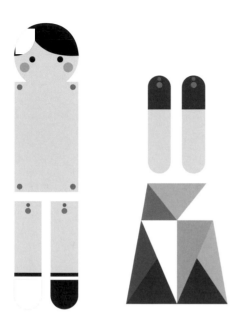

彩色七巧板 p.73

印加杯盤 p.49

● 給線穿過的
● 給雙腳釘穿過的

說明

P.12
水泥砂漿：
是由砂子、水和水泥依特定的比例混合、調配而成（砂子3：水0.6：水泥1），再於空氣中硬化，一般多用在修補、砌牆面等建築方面，可在建材行購買。

內螺紋管：
此處也可譯作內螺紋。這個作品中使用的是短的內螺紋管，而且顏色特殊，在市面上比較少見。如果買到的產品的顏色不太喜歡，可以自行噴上金屬色再使用。

P.14
集成木板：
又叫作膠合木板，屬於合成板材，是利用黏著劑將切割好的原木貼合在一起製成。這類木板比較容易加工，若用指甲壓的話，板子上會留下指印，材質軟，易畫記號線。木板除了可在木料行購買，像特力屋這種大型連鎖店或小型木工坊也會有賣。

P.16
烤磁漆：
具有防水、耐高溫、耐髒等功用，可漆在磁盤上放入烤箱烘烤，使緊密地附著。這裡是用在磁盤上，得注意購買的產品可以放入洗碗機清洗，或是只能手洗。

P.20
美紋膠帶：
英文為Masking Tape，是以美紋紙為基材，再塗上橡膠、壓克力膠等製成的膠帶。優點是好撕、不破壞被貼物體、不會留下殘膠等，在日常中多用在黏貼物品和暫時性遮閉，有很多顏色可以選擇。

p.25
Himmeli：
立體的幾何圖形，是芬蘭人用稻草做的傳統耶誕吊飾，約在西元1150年出現。從前的芬蘭人會將它掛在餐桌上，期待來年的豐收，從耶誕節一直掛到仲夏節。西元1800年時，由於從德國傳入的耶誕樹非常流行，漸漸取代了Himmeli，直到西元1930～40年時，才經由某個女性團體和出版社的大力推廣而有了甦醒的景象，重新被人們記起。

P.29
砂光機：
是一種利用環帶型磨砂紙來研磨、拋光的專業工具，利用電動馬達帶動磨砂。可將所需寬度、量的磨砂紙捲在砂光機上操作，用完磨砂紙再補充即可。

說明

P.43
金屬接頭：
有各式各樣的形狀，例如：直接、垂直、彎角L型、三角T型等，有些還有公、母部分組合起來。這類商品可在配管材料行、機械五金行購買，但一般市面的多是銀色，其他鍍金、鍍銅的比較少，如果不喜歡銀色，建議可自己噴漆。

P.49
水轉印模：
藉由水把平面的圖案、文字轉印在各種表面較平滑的物體上，例如：杯子、透明板等，模大多是附在透明或有色的底紙上。實際上的使用方式略有不同，得依各廠牌的說明而定。

P.55
藏針縫：
又叫作對針縫，是最常使用的手縫收尾縫法，用在必須隱藏線段時。尤其像縫玩偶收口或是縫返口（翻面口）會用到，可使作品看不到縫線的針腳。

P.62
縫份：
裁剪布料時，不論是車縫或是手縫，為了方便縫製且縫好的作品不會鬚邊、破掉，布料邊緣必須多留約0.5～1cm再縫。

Z字縫：
在縫製布作品時，為了避免布料邊緣綻線或鬚邊，通常會使用縫紉機上的「七巧縫」功能，或者拿去給專業人員拷克。在家使用的七巧縫功能，因為車好縫線呈一個個連接的Z字，所以又叫作Z字縫。

P.92
弧邊牙口：
一般在車縫外弧形、內弧形（像圓領、蛋形布包）的布片後，為了方便布料等一下翻面時邊緣會比較順、成品外觀更漂亮，必須在布料的邊緣（縫份處）剪等距離的小三角形牙口。剪的時候要注意，牙口和車縫線的距離約0.2cm，千萬不要剪到車縫線。

P.109
MDF板：
又叫作密迪板、密集板，屬於合成板材，英文是Medium Density Fiberboard，取字母首字所以叫MDF板。這種板子是以木材纖維混合了樹脂和黏膠，密度和一般的木材差不多。優點是木板面平整，容易切削和塗漆；缺點則是放在潮濕的環境中，木板會膨脹而變形。

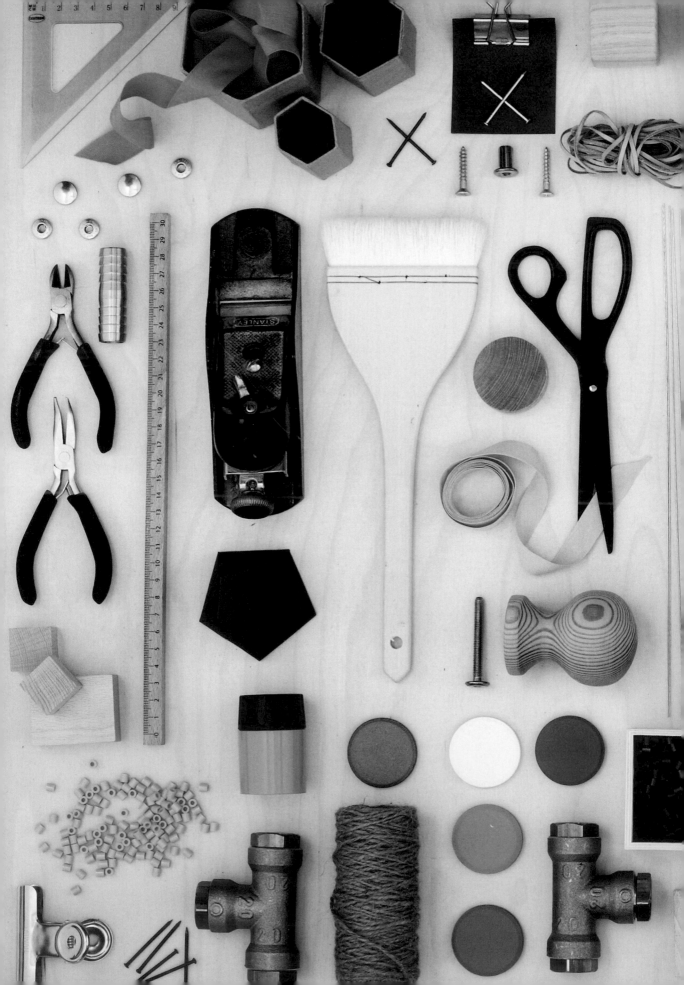

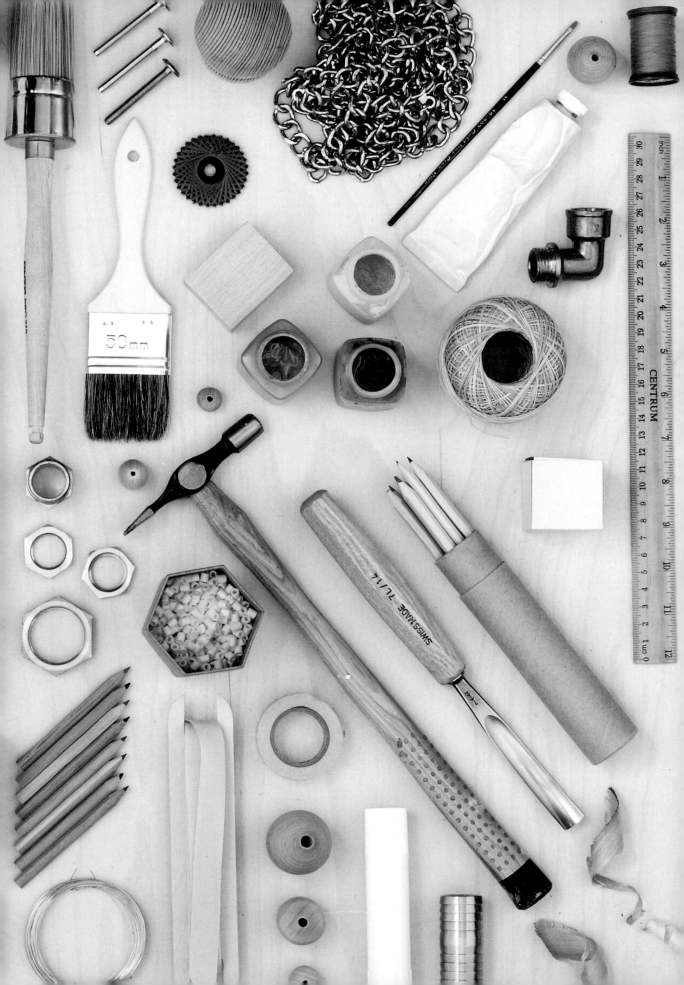

朱雀文化　和你快樂品味生活

台北市基隆路二段13-1號3樓　http://redbook.com.tw　TEL:(02)2345-3868　FAX:(02)2345-3828

LifeStyle018　尋找港劇達人──經典&熱門港星港劇全紀錄／羅生門著 定價250元
LifeStyle020　跟著港劇遊香港──經典&熱門場景全紀錄／羅生門著 定價250元
LifeStyle021　低碳生活的24堂課──小至馬桶大至棒球場的減碳提案／張楊乾著 定價250元
LifeStyle023　943窮學生懶人食譜──輕鬆料理＋節省心法＝簡單省錢過生活／943著 定價250元
LifeStyle024　LIFE家庭味──一般日子也值得慶祝！的料理／飯島奈美著 定價320元
LifeStyle025　超脫煩惱的練習／小池龍之介著 定價320元
LifeStyle026　京都文具小旅行──在百年老店、紙舖、古董市集、商店街中，尋寶／中村雪著 定價320元
LifeStyle027　走出悲傷的33堂課──日本人氣和尚教你尋找真幸福／小池龍之介著 定價240元
LifeStyle028　圖解東京女孩的時尚穿搭／太田雲丹著 定價260元
LifeStyle029　巴黎人的巴黎──特搜小組揭露，藏在巷弄裡的特色店、創意餐廳和隱藏版好去處／芳妮・佩修塔等合著 定價320元
LifeStyle030　首爾人氣早午餐brunch之旅──60家特色咖啡館、130道味蕾探險／STYLE BOOKS編輯部編著 定價320元

MAGIC系列

MAGIC002　漂亮美眉髮型魔法書──最IN美少女必備的Beauty Book／高美燕著 定價250元
MAGIC004　6分鐘泡澡一瘦身──70個配方，讓你更瘦、更健康美麗／楊錦華著 定價280元
MAGIC006　我就是要你瘦──26公斤的真實減重故事／孫崇發著 定價199元
MAGIC007　精油魔法初體驗──我的第一瓶精油／李淳廉編著 定價230元
MAGIC008　花小錢做個自然美人──天然面膜、護髮護膚、泡湯自己來／孫玉銘著 定價199元
MAGIC009　精油瘦身美顏魔法／李淳廉著 定價230元
MAGIC010　精油全家健康魔法──我的芳香家庭護照／李淳廉著 定價230元
MAGIC013　費莉莉的串珠魔法書──半寶石・璀璨・新奢華／費莉莉著 定價380元
MAGIC014　一個人輕鬆完成的33件禮物──點心・雜貨、包裝DIY／金一鳴、黃愷縈著 定價280元
MAGIC016　開店裝修省錢＆賺錢123招──成功打造金店面，老闆必學學分／唐芩著 定價350元
MAGIC017　新手養狗實用小百科──勝犬調教成功法則／蕭敦耀著 定價199元
MAGIC018　現在開始學瑜珈──青春，停駐在開始練瑜珈的那一天／湯永緒著 定價280元
MAGIC019　輕鬆打造！中古屋變新屋──絕對成功的買屋、裝修、設計要點＆實例／唐芩著 定價280元
MAGIC021　青花魚教練教你打造王字腹肌──型男必備專業健身書／崔誠兆著 定價380元
MAGIC023　我的60天減重日記本60 Days Diet Diary／美好生活實踐小組編著 定價130元
MAGIC024　10分鐘睡衣瘦身操──名模教你打造輕盈S曲線／艾咪著 定價320元
MAGIC025　5分鐘起床拉筋伸展操──最新NEAT瘦身概念＋增強代謝＋廢物排出／艾咪著 定價330元
MAGIC026　家。設計──空間魔法師不藏私裝潢密技大公開／趙喜善著 定價420元
MAGIC027　愛書成家──書的收藏×家飾／達米安・湯普森著 定價320元
MAGIC028　實用繩結小百科──700個步驟圖，日常生活、戶外休閒、急救繩技現學現用／羽根田治著 定價220元
MAGIC029　我的90天減重日記本90 Days Diet Diary／美好生活實踐小組編著 定價150元
MAGIC030　怦然心動的家中一角──工作桌、創作空間與書房的好感布置／凱洛琳˙克利夫頓摩格著 定價360元
MAGIC031　超完美！日本人氣美甲圖鑑──最新光療指甲圖案634款／辰巳出版株式會社編集部美甲小組編著 定價360元
MAGIC032　我的30天減重日記本（更新版）30 Days Diet Diary／美好生活實踐小組編著 定價120元

EasyTour系列

EasyTour008　東京恰拉──就是這些小玩意陪我長大／葉立莘著 定價299元
EasyTour016　無料北海道──不花錢泡溫泉、吃好料、賞美景／王水著 定價299元
EasyTour017　東京！流行──六本木、汐留等最新20城完整版／希沙良著 定價299元
EasyTour019　狠愛土耳其──地中海最後秘境／林婷婷、馮輝浩著 定價350元
EasyTour023　達人帶你遊香港──亞紀的私房手繪遊記／中港亞紀著 定價250元
EasyTour024　金磚印度India──12大都會商務&休閒遊／麥慕貞著 定價380元
EasyTour027　香港HONGKONG──好吃、好買，最好玩／王郁婷、吳永娟著 定價299元
EasyTour028　首爾Seoul──好吃、好買，最好玩／陳雨汝著 定價320元
EasyTour029　環遊世界聖經／崔大潤、沈泰烈著 定價680元
EasyTour030　韓國打工度假──從申辦、住宿到當地找工作、遊玩的第一手資訊／曾莉婷、卓曉君著 定價320元
EasyTour031　新加坡 Singapore 好逛、好吃，最好買──風格咖啡廳、餐廳、特色小店尋味漫遊／諾依著 定價299元

打造北歐手感生活，OK！
自然、簡約、實用的設計巧思

作者	蘇珊娜‧文朵（Susanna Vento）
	莉卡‧康丁哥斯基（Riikka Kantinkoski）
翻譯	凃翠珊
美術完稿	黃祺芸
編輯	彭文怡
校對	連玉瑩
企劃統籌	李橘
發行人	莫少閒
出版者	朱雀文化事業有限公司
地址	台北市基隆路二段13-1號3樓
電話	02-2345-3868
傳真	02-2345-3828
劃撥帳號	19234566 朱雀文化事業有限公司
e-mail	redbook@ms26.hinet.net
網址	http://redbook.com.tw
總經銷	大和書報圖書股份有限公司 02-8990-2588
ISBN	978-986-6029-70-7
初版一刷	2014.08
定價	380元

國家圖書館出版品預行編目

打造北歐手感生活，OK！－－
自然、簡約、實用的設計巧思
蘇珊娜 ‧ 文朵（Susanna Vento）
莉卡 ‧ 康丁哥斯基（Riikka
Kantinkoski）.－初版－台北市：
朱雀文化，2014【民 103】
132 面； 公分，－（Magic 033）
ISBN 978-986-6029-70-7（平裝）
1. 室內設計 2. 家庭佈置
967

About買書：

●朱雀文化圖書在北中南各書店及誠品、金石堂、何嘉仁等連鎖書店均有販售，如欲購買本公司圖書，建議你直接詢問書店店員。如果書店已售完，請撥本公司電話（02）23450-3868。

●●至朱雀文化網站購書（http:// redbook.com.tw），可享85折起折扣。

●●●至郵局劃撥（戶名：朱雀文化事業有限公司，帳號：19234566），掛號寄書不加郵資，4本以下無折扣，5～9本95折，10本以上9折優惠。

●●●●親自至朱雀文化買書可享9折優惠。